T0119135

GEWISSHEIT. VISION

Francke von heute aus gesehen

CERTAINTY. VISION

Francke today

*Im Auftrag
der Franckeschen Stiftungen
herausgegeben
von Moritz Götze und Peter Lang*

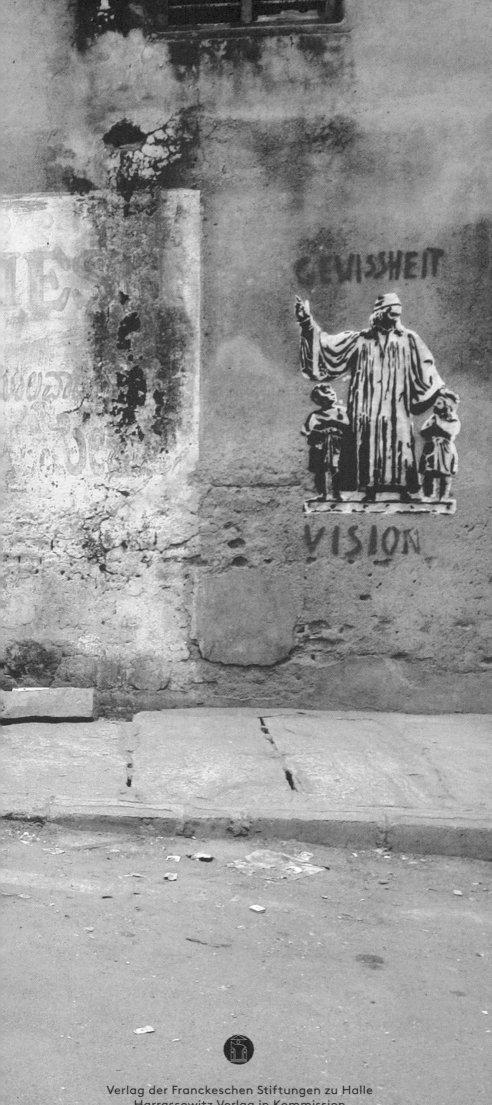

Verlag der Franckeschen Stiftungen zu Halle
Harrassowitz Verlag in Kommission

Inhalt
Table of contents

KÜNSTLER / ARTISTS

Geleitwort

Gewissheit und Vision – die beiden Titelbegriffe dieser Kunstausstellung waren vor 300 Jahren die tragenden Säulen für Franckes Werk und haben bis heute nichts von ihrer Tragfähigkeit eingebüßt. So dient das Jubiläumsprogramm der Franckeschen Stiftungen anlässlich des 350. Geburtstags von August Hermann Francke 2013 auch dazu, die Ideen des Stifters, seine Anliegen und Vorhaben daraufhin zu befragen, was wir für die Gegenwart und Zukunft aus ihnen lernen können. Denn die Geschichte zeigt, dass es zu allen Zeiten kraftvoller Visionen und unbeirrter Gewissheit bedarf, um die großen Herausforderungen der menschlichen Existenz zu lösen.

Daher ist es ein spannendes Experiment, dass wir im Jubiläumsjahr neben einer kulturhistorischen Ausstellung zu Beginn des Jahres im zweiten Halbjahr eine weitere, ganz anders geartete Ausstellung zum Jubiläumsthema angesetzt haben. Unter der Leitung der beiden Kuratoren Moritz Götze und Peter Lang haben wir elf Künstler aus neun Ländern eingeladen, sich mit den beiden Begriffen von Gewissheit und Vision sowie den Kraftfeldern, die diese anthropologischen Determinanten entfalten können, zu befassen und sie in Bezug zu Francke und seinem Werk zu setzen. Die Ergebnisse dieser künstlerischen Auseinandersetzungen werden an authentischer Stätte in den Franckeschen Stiftungen zu sehen sein, einem Ort, der selbst aus Vision und Gewissheit heraus entstanden ist. Der vorliegende Begleitkatalog ist als ein Arbeitsbuch zu verstehen, das parallel zu den künstlerischen Beiträgen entstand. Den Auftakt des Bandes bildet eine Reihe von Interviews, mit denen die Kuratoren in das Themenfeld der Ausstellung einführen, im Hauptteil geht es um die einzelnen Kunstprojekte und abschließend werden noch einmal alle beteiligten Künstler selbst vorgestellt. Format und Ausstattung des Katalogs sind ungewöhnlich und weichen von dem üblichen Erscheinungsbild unserer Ausstellungskataloge ab. Die Kuratoren und Herausgeber haben sich indische Rechnungsbücher zum Vorbild genommen. Damit knüpfen sie an die jahrhundertelangen Beziehungen der Franckeschen Stiftungen mit Indien an, die sich auch ganz wesentlich durch den Transfer von Büchern und Know-how rund um die Herstellung von Büchern gestalteten.

Moritz Götze und Peter Lang sowie den namhaften international agierenden Künstlern, die zum Gelingen dieser Ausstellung und dieses Katalogs beigetragen haben, sei ebenso herzlich gedankt wie den beteiligten Mitarbeiterinnen und Mitarbeitern der Franckeschen Stiftungen, namentlich Dr. Penelope Willard, die vor allem dieses Vorhaben neben vielen anderen im Jubiläumsjahr von Anfang bis Ende betreut hat. Der Kulturstiftung des Bundes sei schließlich für ihre großzügige Mitfinanzierung dieses internationalen Projektes ebenso gedankt wie dem Land Sachsen-Anhalt, der Kunststiftung Sachsen-Anhalt und dem Freundeskreis der Franckeschen Stiftungen. Dieses Projekt dient dazu, im Jahr des 350. Geburtstags von August Hermann Francke Kunst und Kultur in Geschichte und Gegenwart miteinander zu verbinden und fruchtbar zu machen.

Dr. Thomas Müller-Bahlke
Direktor der Franckeschen Stiftungen

Foreword

Certainty and vision – the two elements of the title of this art exhibition were already the pillars supporting Francke's work 300 years ago and still bear its weight today. The anniversary celebration of the Francke Foundations on the occasion of the 350th birthday of August Hermann Francke in 2013 is also an occasion to interrogate its founder's concepts, his concerns and his intentions, to see what we might learn from them for the present and the future. For history shows that all eras are in need of individuals of powerful vision and unerring certainty to address the challenges of human existence.

For this anniversary year we have, then, undertaken an exciting experiment, complementing a cultural-historical exhibition at the beginning of the year, with another one, very differently conceived but on the same topic, during the second half of the year. Under the direction of curators Moritz Götze and Peter Lang, we have invited eleven artists from nine countries to address the concepts of certainty and vision as well as the arenas that these anthropological determinates can contain, and to bring them into relation with Francke. The results of these artistic interventions will be displayed at the authentic sites of the Francke Foundations, a place which itself came into being through vision and certainty. The present catalogue will preserve both the results and the aura of the exhibition even after the conclusion of the show. The prelude to the volume is a series of interviews with the curators providing an introduction of the themes of the exhibition, the main chapters deal with the specific art projects, and all participating artists are again introduced at the end. Both the format and the printing of this publication differ from our normal series of exhibition catalogues, with the curators and editors taking their inspiration from Indian account books. This inspiration is part in homage to a tradition of cooperation between the Francke Foundations and India dating back centuries, a cooperation most palpable in the exchange of books and publication knowledge.

I would like to express my heartfelt gratitude to Moritz Götze and Peter Lang as well as to the renowned, internationally active artists who have contributed to the success of this exhibition and this catalogue, and to thank the participating staff of the Francke Foundations, especially Dr. Penelope Willard, who accompanied the undertaking, alongside so many others during this anniversary year, from start to finish. Finally, I would like to thank the German Federal Cultural Foundation, the state of Saxony-Anhalt, the Art Foundation Saxony-Anhalt and the Circle of Friends of the Francke Foundations for their generous support of this international endeavour, which fruitfully brings together art and culture both in history and the present.

Dr. Thomas Müller-Bahlke
Director of the Francke Foundations

Grußwort
der Kulturstiftung des Bundes

Wie aus dem Nichts tauchte im November 2010 ein undurchdring-
bares Stück Stein unter der Schaufel jenes Baggers auf, der die
Grube aushob für den Neubau der Kulturstiftung des Bundes auf
dem Gelände der Franckeschen Stiftungen. Ein Findling trat dort
zu Tage. Material: Granit. Gewicht: 8 Tonnen. Herkunft: 2.000 km
nördlich, anders gesagt: aus der Saale-Eiszeit vor etwa 130.000
bis 200.000 Jahren.

Metaphorisch hätte der Eiszeit-Findling in Halle an keinen bes-
seren Ort gelangen können: In Holland existiert das Wort »Found-
ling« – es bedeutet ausgesetztes Kind, Waisenkind. Ausgerechnet
dort hatte August Hermann Francke – noch bevor er sein Hallen-
ser Waisenhaus zu bauen begann – intensiv erforscht, wie die
»foundlings« in holländischen Häusern erfolgreich zu Arbeit und
sozialer Teilhabe erzogen wurden.

Auf diesen innereuropäischen Bildungs-Import des 17. Jahrhun-
derts geht nun die aktuelle Arbeit des holländischen Künstlers
Marc Bijl im Rahmen der Ausstellung »Gewissheit. Vision« zurück:

Er stellt den erdzeitlichen Findling silberfarben auf ein Podest
vor die Franckeschen Stiftungen und erinnert damit an eben jene
neuzeitlichen »Foundlings«, die den Nukleus von Franckes Reform-
werk ausmachten. Der Granitklotz, der tausende von Kilometern
gereist ist, wird damit selbst zum Zeichen einer pietistischen
Bildungsvision, die undenkbar wäre ohne zahlreiche Impulse aus
dem europäischen und außereuropäischen Ausland.

Marc Bijls Arbeit ist eine Art doppeltes Denkmal: Mit dem Find-
ling verweist es einerseits darauf, dass August Hermann Francke
mit allen Armen in die Welt gegriffen hat – nach Holland, England,
Russland, Afrika und Indien, um einer mutigen Bildungsvision
Gestalt und Dauer zu verleihen; andererseits verweist es auf die
skandalöse Aktualität des Hallenser Reformators in einer Gegen-
wart, in der die Not von Kinderarmut und Fehlerziehung, mit denen
Francke konfrontiert war, weder in Deutschland noch international
für angemessen bewältigt gelten dürfen.

Es gibt viele Antworten auf die Frage nach der Aktualität von
August Hermann Francke. Die von Marc Bijl gefundene künstle-
rische Umsetzung liegt der Kulturstiftung des Bundes verständlicher-
weise besonders nahe. Die besondere Qualität des Ausstellungs-
projekts liegt jedoch nicht allein in der Vielfalt und Originalität der
verschiedenen künstlerischen Positionen, die in Halle zu sehen
sind, sondern auch im Mut der Franckeschen Stiftungen, gerade
auch einen Jubiläumsgeburtstag zu nutzen, um die Fragen nach
sozialer Gerechtigkeit, Bildungschancen und Teilhabe, die den
großen Theologen und Stiftungsgründer umgetrieben haben, heute
erneut zu stellen.

Die Kulturstiftung des Bundes ist sehr froh, das Projekt »Gewiss-
heit. Vision« fördern zu können. Wir danken den Franckeschen
Stiftungen unter Leitung von Dr. Thomas Müller-Bahlke sowie dem
kuratorischen Team unter Leitung von Peter Lang und Moritz Götze
und sind sehr gespannt auf alle Schätze, die noch zu Tage treten
werden, wenn Künstlerinnen und Künstler von heute aus im histori-
schen Grund der Franckeschen Stiftungen zu graben beginnen.

Hortensia Völckers
Vorstand / Künstlerische Direktorin

Alexander Farenholtz
Vorstand / Verwaltungsdirektor

Greeting from the German Federal Cultural Foundation

In November 2010 an impenetrable chunk of rock appeared as if out of nowhere beneath the shovel of the mechanical digger excavating the construction site of the German Federal Cultural Foundation at the Francke Foundations. A boulder – or, in German, Findling – was discovered. Material: granite. Weight: 8 tons. Origin: 2,000 kilometers to the north, which is to say: from the Saalian stage of glaciation some 130,000 to 200,000 years ago.

On a metaphorical level, the ice-age Findling in Halle could have hardly ended up in a better place: there is, in Holland, the word »foundling« – which means an abandoned child, an orphan. And it was there that August Hermann Francke – even before he began to build his orphanage in Halle – had intensively researched how these »foundlings« were successfully integrated into the workforce and rehabilitated into Dutch society.

Dutch artist Marc Bijl's current work, in the context of the exhibition »Certainty. Vision« reaches back to this intra-European educational import from the 17th century: placing the ancient argentine Findling rock on a pedestal before the Francke Foundations and recalling the modern »foundlings« that constitute the nucleus of Francke's project of reformation. Having travelled thousands of kilometers, the granite block itself becomes a sign of a Pietist educational vision that would be unthinkable without numerous foreign stimuli from both Europe and beyond.

Marc Bijl's work is a kind of dual monument: on the one hand, his Findling alludes to August Hermann Francke's international engagement with the world's less fortunate – in Holland, England, Russia, Africa and India – in order to give form and longevity to a courageous educational vision; on the other, it alludes to the disgracefulness of the continued relevance of this reformer of Halle to a contemporary era in which the distress of child poverty and insufficient education with which Francke was confronted can hardly be considered adequately vanquished either in Germany or internationally.

There are many possible ways of answering the question of August Hermann Francke's contemporary pertinence. Understandably, the artistic approach undertaken by Marc Bijl seems especially appropriate to the German Federal Cultural Foundation. The particular quality of this exhibition does not, however, reside merely in the diversity and originality of the various artistic positions to be seen in Halle, but rather also in the courage of the Francke Foundations to take even the celebration of an anniversary as a renewed occasion to address the issues of social justice, educational opportunity and inclusion that drove the great theologian who was their founder.

The German Federal Cultural Foundation is thrilled to support the project »Certainty. Vision«. We would like to thank the Francke Foundations under the direction of Dr. Thomas Müller-Bahlke as well as the curatorial team led by Peter Lang and Moritz Götze, and we look forward to all the treasures that will be unearthed when the artists of today begin to dig into the historical groundings of the Francke Foundations.

Hortensia Völckers
Executive Board / Artistic Director

Alexander Farenholtz
Executive Board / Administrative Director

Einführung

August Hermann Francke schuf in der Zeit um 1700 in der preußischen Provinz von Halle aus ein Reformwerk, das mit seiner internationalen Ausstrahlung, Vernetzung und seiner Wirkung bis heute einmalig ist. Sein global angelegtes Reformvorhaben in Bildung, Sozialfürsorge und Gesellschaft blieb nicht Theorie, sondern wurde handhabbare Tat und hatte kein geringeres Ziel als die Verbesserung der Welt an sich. Äußerlich sichtbar wurde und ist dies heute immer noch durch den Bau der architektonisch beeindruckenden und beispielgebenden Schulstadt mit dem berühmten Waisenhaus. Weltweit wirksam wurde sein Werk durch die Ausstrahlung und Verpflanzung seiner Ideen und Konzepte nach und in ganz Europa (Russland, Skandinavien, Südeuropa, Großbritannien), Indien und Nordamerika. Man kann von einem Reformwerk in globaler Dimension sprechen, das um 1700 Ideen transportierte und Kulturkontakte generierte.

Im Jahr des 350. Geburtstags des Gründers der Franckeschen Stiftungen stellt sich uns die Frage: wie kann man heute mit diesem ideellen Erbe umgehen und wo liegt seine Bedeutung in unserer globalisierten Gegenwart? Was können Franckes Strategien für eine allgemeine Bildung, eine Verbesserung der Welt durch allgemeine Vermittlung von Bildung heute bedeuten? Wo finden sich heute Gewissheiten und Visionen, die als Grundlage zu einer globalen Verbesserung der Lebensverhältnisse beitragen könnten? Gibt es sie noch oder leben wir in einer relativistischen, auseinanderbrechenden Zeit?

Dazu haben wir ein Experiment gewagt und diese Fragen mit international agierenden Künstlern aktuell gestellt. Gewissheit und Vision sind dabei Basisbegriffe für eine Recherche in der Geschichte und eine Herausforderung, deren Bedeutung heute zu finden, zu reflektieren. In Zeiten großer gesellschaftlicher Umbrüche und Fragestellungen, die ganze Nationen und Kulturen betreffen und Millionen Menschen in Unsicherheit über ihre Zukunft setzen, und in einer andauernden globalen Strukturkrise des kapitalistischen Wirtschaftssystems, erscheint uns der historische Anlass des Francke-Jubiläums ein guter Ausgangspunkt zur Erarbeitung dieses Projektes – ausgehend von der Basis von Franckes Denken zu Glauben, Bildung und Fürsorge in globaler Dimension und dessen möglicher Aussagekraft für die Gegenwart.

Nach dem Zusammenbruch der sozialistischen Systeme in Osteuropa in den frühen 90er Jahren, der Infragestellung traditioneller gesellschaftlicher Strukturen in den bevölkerungsreichsten arabischen Flächenstaaten und gerade offensichtlich in einem Schlüsselstaat des Nahen Ostens wie der Türkei und einer sozialen Großattacke in Brasilien, dem wirtschaftlich wichtigsten Land Lateinamerikas, stellen sich grundsätzliche Fragen. Wenn Staaten wie Syrien und Ägypten mit ihrer großen Bevölkerung in andauerndem Chaos und Bürgerkrieg versinken, betrifft uns das weltweit. Und so wird es immer aktueller zu fragen, was heute Begriffe wie

Gewissheit und Vision für eine Weiterentwicklung der Zivilisation bedeuten oder überhaupt sein können.

Dabei soll Francke der Ausgangspunkt sein, mit global denkenden und agierenden Künstlern, Natur- und Geisteswissenschaftlern, die sich mit allgemeinen Fragestellungen in ihrer Arbeit beschäftigen, gemeinsam darüber nachzudenken und eine Ausstellung zu erarbeiten, die ein breites Publikum erreicht und zu einem Gespräch über diese Fragestellungen einlädt. Mit den Kuratoren des Projektes und den Wissenschaftlern der Franckeschen Stiftungen werden die Künstler sich vor Ort dem Thema widmen, Werke und Präsentationen in situ erarbeiten. Das reicht von einer Fotoinstallation des russischen Künstlers Sergey Bratkov zur Kindheit in seiner Geburtsstadt Charkov über eine Installation tausender kleiner, roter Schaumstofffiguren des in New York lebenden türkischen Künstlers Serkan Özkaya, mit dem Titel »Proletarier aller Länder ...«, bis zu einem verchromten Findling auf einem schwarzen Pentagramm des holländischen Künstlers Marc Bijl vor den Stiftungen sowie gegenüber der Kulturstiftung des Bundes.

Daneben sind Filme ein wichtiger Teil der Ausstellung. »Das Disintegration Loop 1.1« des New Yorker Klangkünstlers William Basinski ist ein außergewöhnliches Werk zu 9/11, ein Video der Prager Künstlerin Adela Babanova, »Return to Adrianopel«, das eine unglaubliche Vison der Tschecheslowakei der 70er Jahre aufnimmt, den Bau eines Tunnels bis zur Adria. Der italienische Künstler Christian Niccoli setzt in seinen kurzen und sehr stringenten Videos allgemeine Fragen zu Kollektivität, Balance und Bedrohung in Bilder um. Via Lewandowsky beschäftigt sich in einer Klanginstallation, die einen Wald aus Lautsprechern darstellt, mit der Verbindung von Musik, Gesang und Gehirn.

Der Hallenser Künstler und Clubbetreiber Gabriel Machemer wird im Oktober 2013 im Zentrum Halles, in der Nähe des Marktes, ein Porträtatelier einrichten, das beständig betrieben wird und feste Öffnungszeiten analog einem Ausstellungs-, Geschäfts-, oder Galerieraumes hat. Im Laufe der Zeit werden kontinuierlich fiktive Porträts ehemaliger Schüler der Franckeschen Schulstadt entstehen. Grundlage dafür ist die Publikation »Man hatte von ihm gute Hoffnung ...«, Das Waisenalbum der Franckeschen Stiftungen 1695 – 1749. In diesem Buch finden sich prägnante und psychologisierende Kurznotizen zu Herkunft, Entwicklung und Lebensläufen der Schüler.

Einem breiten und vor allem jugendlichen Publikum soll mit Hilfe der Strategien und Werke zeitgenössischer Künstler und der umfangreichen Interviews mit Natur- und Geisteswissenschaftlern, die in der Ausstellung in einer Installation von Moritz Götze auf DJ-Plattenspielern angehört werden können, ein geschichtlicher Gegenstand in seiner Dimension zu heute sichtbar werden. So kann ein kulturgeschichtlicher Rückgriff den kritischen Blick auf Gegenwart und Zukunft eröffnen und schärfen.

Peter Lang
Kurator

Introduction

Around 1700, in the Prussian province of Halle, August Hermann Francke began a project of reformation that remains singular to this day in its international reception and influence. His globally pertinent vision for reform in education, social welfare and society was not merely theoretical, but also tangibly grounded and aimed at nothing less than making the world a better place. This goal was and, still today, is manifested through the construction of the architecturally impressive and exemplary school campus with its celebrated orphanage, which is today a candidate for the UNESCO World Cultural Heritage List. Francke's work became global, though, through the transmission and transplantation of his ideas and concepts throughout Europe (Russia, Scandinavia, southern Europe, Great Britain) as well as to India and North America. It is a project of reformation with worldwide dimensions, which transported ideas and established cultural contacts as early as the 1700s.

On the occasion of the 350th anniversary of the birth of the founder of the Francke Foundations we must ask ourselves how to proceed with this heritage of ideals and what its consequences are for our contemporary globalized world. What can Francke's strategies mean today for a universal education, for the betterment of the world through the universal transmission of education? Where, today, are certainties and visions to be found, which might serve as a basis for the betterment of global living conditions? Do these certainties, do these visions still exist, or are we living in a time of deterioration and relativization?

To this end we have risked an experiment and posed these questions anew with the help of internationally active artists. Here, certainty and vision are the fundamental concepts for an engagement with history and a challenge to seek and reflect upon their relevance today. In times of great societal upheaval and unrest involving entire nations and cultures and creating uncertainty for the future of millions, and in a long-term global structural crisis of the capitalist economic system, the historic occasion of the Francke anniversary seems to us a fitting moment for this project-based upon Francke's thought and beliefs, his education and globally impactful charitable work as well as his potential significance for the present day.

Fundamental questions have come into play since the collapse of the socialist systems in Eastern Europe in the early 1990s, the questioning of traditional societal structures in the most densely populated Arab nations and, most clearly, in key Middle Eastern nations like Turkey, or in a social affront in the economically most important country in Latin America, Brazil. We are all affected, throughout the world, when populous countries like Syria or Egypt

descend into lasting chaos and civil war. And thus it becomes ever more pertinent to ask what concepts like »certainty« and »vision« might look like today or what they might mean for the further development of civilization.

Here, Francke is intended to be the impetus that will allow a group of globally aware and globally active artists, scientists and scholars working on questions of universal significance collectively to reflect upon and to invite a broader audience to a reconsider these same questions through this exhibition. In collaboration with the curators of this exhibition and scholars from the Francke Foundations these artists will address these themes through on-site projects and presentations. These range from a photography installation by the Russian artist Sergey Bratkov on his childhood in his hometown of Kharkiv to an installation of thousands of small, red foam figures by the New York-based Turkish artist Serkan Ozkaya, titled »Proletarians of the World ...«, to a chrome-plated boulder on a black pentagram in front of the Francke Foundations and opposite the German Federal Cultural Foundation by the Dutch artist Marc Bijl. Alongside all of this, films are an important part of the exhibition. »The Disintegration Loops 1.1« by New York sound artist William Basinski is an extraordinary work on the subject of 9/11; a video by the Prague-based artist Adela Babanova, »Return to Adrianopel«, takes up an incredible vision from Czechoslovakia in the 1970s, the construction of a tunnel to the Adriatic Sea. In his short and compelling videos, Christian Niccoli asks universal questions of collectivity, balance and threat through images. In his sound installation, constituting a forest of loudspeakers, Via Lewandowsky deals with the relationship between music, singing and the brain. In October 2013 the Halle-based artist and club manager Gabriel Machemer will set up a portrait studio in the centre of Halle, near the marketsquare, to be run continuously during business hours like any other exhibition, shop or gallery space. During this time, fictive portraits of former students of the Francke Foundations will be created, based on the »The Orphanage Album of the Francke Foundations, 1695–1749«. This publication contains poignant psychological notes on the background, development and biography of these children.

This exhibition aspires to make the contemporary dimension of a historical idea visible to a broad – and especially to a young – audience through the strategies of contemporary artists and through extensive interviews with scientists and scholars who can be listened to on DJ turntables in an installation by Moritz Götze. It is in this way that our recourse to cultural history can enable and sharpen a critical view of the present and the future.

Peter Lang
Curator

Die Interviews wurden im Jahr 2013
aufgenommen, dann transkribiert, für den
Katalog neu redigiert und lektoriert.
Der Umfang des Katalogs gebot dabei
entsprechende Kürzungen.
In der Ausstellung kann man die Interviews
in einer gemasterten Version auf
Vinylplatten hören. Auf der Internetseite zur
Ausstellung stehen sie ebenfalls
zum Hören zur Verfügung.

The interviews were recorded in 2013,
transcribed and edited for the catalogue.
Due to the format of the catalogue
they had to be shortened. In the exhibition
visitors can listen to the interviews in a
remastered version on vinyl discs. They are
furthermore available for listening on the
webpage of the exhibition.

Sibylle Anderl

Astrophysikerin / Astrophysicist

In der Astrophysik muss man als Erstes unterscheiden zwischen der Astrophysik, der Astronomie im engeren Sinne und der Kosmologie. Die Kosmologie beschäftigt sich mit dem Universum, versucht das Universum zu verstehen in seiner Entwicklung und in seinem Wesen. Die Astrophysik, die von der Astronomie abstammt, versucht das zu verstehen, was wir im Universum finden, also Sterne, Galaxien, Schwarze Löcher – das, was zwischen den Sternen ist. Wir können allerdings die Objekte, die wir studieren, nicht selber manipulieren. Das ist erst einmal ein Handicap auf dem Weg zur Gewissheit. Wenn man etwas manipulieren kann, wenn man interagieren oder gucken kann, wie Objekte auf Einflüsse reagieren, dann hat man das Gefühl, dass man eine Gewissheit zu entwickeln vermag. Das heißt, man versteht die Dinge dann besser. Wir arbeiten hingegen mit Modellen. Wir modellieren die Objekte im Universum und haben deshalb einen anderen Anspruch als andere physikalische Diszipli-nen in dem Sinne, dass wir nicht so sehr stark theoriegetrieben sind.

Die Astrophysik hat allerdings so etwas wie eine intuitive Ge-wissheit, denn wir können die Dinge sehen, die wir studieren. Sie ist sehr stark vom Beobachten durch ein historisches Teleskop abgelei-tet. Alle Menschen können den Sternenhimmel sehen, und wir haben die Vorstellung, dass wir noch den gleichen Sternenhimmel wie unsere Ahnen vor einigen tausend Jahren betrachten. Unsere Teleskope sind dabei schlicht eine Weiterentwicklung dieser sehr einfachen Fernrohre, die unsere Vorfahren vor ein paar hundert Jahren benutzt haben. Von daher gibt es eine intuitive Vorstellung, dass das, was wir sehen, gewiss auch existiert – was wiederum etwas anderes ist als in der Teilchenphysik. Dort müssen wir die Phä-nomene, die wir studieren, erst in riesengroßen Experimenten er-zeugen. Das sind zunächst die beiden Seiten von Gewissheit, die ich in der Astrophysik sehe.

Der zweite Teil, die Kosmologie, die sich mit dem Universum und der Entwicklung des Universums beschäftigt, ist ein anderer Fall, weil natürlich die empirische Grundlage sehr viel problematischer ist. Kosmologie war traditionell ein Feld, das sehr mit Spekulationen verbunden war. Wenn man sich die Geschichte anguckt – Descartes, Newton, Kant, die haben sich sämtlich Gedanken darüber gemacht, wie unser Universum aufgebaut ist, wie es funktioniert, aber hatten natürlich keine wirklich handfesten Beobachtungsdaten. Die Kosmologie als empirische Wissenschaft im engeren Sinne, das ist eine Entwicklung, die erst Anfang des letzten Jahrhunderts begonnen hat. Seitdem haben wir immer mehr empirische Daten sammeln können und sind zu der Überzeugung gelangt, dass es einen Urknall gegeben hat. Wir haben auch die kosmische Hinter-grundstrahlung beobachtet – ein sehr, sehr wichtiger Bestandteil der empirischen Grundlage heutiger Kosmologie. Über die Jahrzehn-te sind wir inzwischen so weit gekommen, dass wir sagen würden, die Kosmologie ist eine wohlfundierte empirische Wissenschaft, ein empirischer Wissenschaftszweig.

Allerdings schätzen es manche Leute aktuell auch so ein, dass wir uns gegenwärtig in einer Krise der Kosmologie befinden. Und es ist in der Tat ein Problem, ein interessantes natürlich, dass wir auf der einen Seite so viele empirische Daten wie nie zuvor haben und auf der anderen Seite aber neue Entitäten einführen mussten, die unser Unwissen ausdrücken: die Dunkle Energie, die Dunkle Materie, welche 96 % der Energiemateriedichte innerhalb unseres Univer-sums ausmachen und wovon wir keine Ahnung haben, was beides sein kann. Es ist natürlich eine sehr alarmierende Bilanz, dass wir nur 4 % des Universums wirklich verstehen. Da richtet sich die Hoffnung auf die Teilchenphysik – darauf, dass die Teilchenphysiker

den Astrophysikern helfen und möglicherweise irgendetwas finden, das der Dunklen Materie entsprechen könnte. Das Standardmodell der Teilchenphysik beinhaltet allerdings keinen Kandidaten für Dunkle Materie. Es gibt auch schon Alternativen, die allerdings sehr viel weniger schön sind, theoretisch gesprochen. Sie sind sehr viel komplizierter, man versteht sie noch nicht so richtig; aber diese könnten die Beobachtungen besser erklären als Einsteins Allgemeine Relativitätstheorie. Auf der anderen Seite gibt es immer wieder auch Experimente, welche die Relativitätstheorie mit einer unglaublichen Präzision bestätigen. Das heißt: Hier weiß man nicht so richtig, wie man diese Ergebnisse einzuordnen hat.

Man denkt, dass Dunkle Energie und Dunkle Materie nichts wirklich Beunruhigendes sein werden, dass man das schon irgendwie in den Griff bekommt. Das ist die Hoffnung, wenn man so will, vielleicht die Vision. Wissenschaftstheoretisch ist es ja symptomatisch für die Zeiten einer Krise, wenn man mit Anomalien konfrontiert ist, mit Dingen, die man nicht versteht, dass man dann anfängt, in neue Richtungen zu forschen: Man variiert Methoden und versucht, in ganz neue Richtungen zu denken. Das hat man einfach nicht nötig, wenn alles bereits perfekt funktioniert. Denn dann gibt es bereits einen Methodenkarren, der einfach läuft, und man arbeitet mit Entitäten, die man gut kennt.

Über meine Arbeit kann ich sagen, dass ich ein relativ gesichertes Thema bearbeite. Bei mir geht es darum, wie Sterne geboren werden, wie Sterne sterben. Es ist sehr stark beobachtungsbezogen. Auf der einen Seite realisiere ich Modellierung, die so läuft, dass ich Physik, wie wir sie von unserer Erde kennen, in einen numerischen Code wandle und damit berechne, was wir in unserer Milchstraße sehen. Bei mir geht es konkret um Schockwellen, also um Explosionen, und die Frage, was in der Folge passiert. Mein Job ist es, Beobachtungen von Sternengeburten und Sternentodesfällen durch Modelle zu erklären. Das heißt, Forscher kommen mit ihren Daten zu mir und sagen: Wir registrieren dieses und jenes – was sagt uns das über den Stern? Das versuche ich dann, mithilfe eines Computerprogramms zu beantworten. Das ist die eine Seite meiner Arbeit.

Auf der anderen Seite mache ich auch selbst Beobachtungen. Das heißt konkret: Gerade diese Ereignisse von Sternengeburten, Sternenexplosionen und Supernova-Explosionen verfolge ich in der Atacama-Wüste mit einem Teleskop. Insofern bewege ich mich da auf relativ sicherem Boden. Wir machen sehr, sehr viele Beobachtungen und haben sehr leistungsfähige Teleskope. Hier sind eigentlich keine Revolutionen zu erwarten, denke ich. Von daher bin ich in einem Feld, das einen sehr hohen Grad von Gewissheit hat – allerdings, könnte man jetzt ein bisschen fies sagen, auf der anderen Seite auch langweiliger ist. Ich mache mir deshalb um meine Zukunft weniger Sorgen, weil ich weiß, dass wir uns auf einem sehr gut gesicherten theoretischen Fundament bewegen. Aber man weiß halt nie! Das ist das Schöne an der Wissenschaft, dass man immer wieder überrascht werden kann.

We first have to distinguish astrophysics and astronomy in the strict sense from cosmology. Cosmology deals with the universe, trying to understand the universe in its development and in its essence. Astrophysics, which comes from astronomy, attempts to understand what we see in the universe: stars, galaxies, black holes – what lies between the stars. But we cannot manipulate the objects that we are studying. This is a handicap for the path to certainty. If you can manipulate something, if you can interact or see how objects react to influences, you begin to feel that you can develop certainty. In other words, one might understand things better then. We, however, work with models. We model the objects in the universe and for this reason make different kinds of claims than other branches of physics in the sense that we are not so very driven by theory.

However, astrophysics has something like an intuitive certainty, because we can see the things we are studying. This has to do with the historical telescope. Everyone can see the starry sky, and we have the vision that we still see the same night sky as our ancestors had several thousand years ago. And yet our telescopes are just a further development of the very simple telescopes used a few hundred years ago by our ancestors. There is, therefore, this intuitive assumption that what we see also exists – very certainly –, which is again different than in particle physics, where we first need to create the phenomena we study in enormous experiments. These are, first of all, the two sides of certainty that I would see in astrophysics.

The second part, cosmology, which deals with the universe and the evolution of the universe, is a different case, because of course the empirical basis is much more problematic. Cosmology was traditionally a field that was associated with speculation. If you look at the history, Descartes, Newton, Kant – they put a lot of thought into how our universe is composed, how it works, but of course lacked any really solid observational data. That cosmology has become an empirical science in the narrow sense is a development that started only at the beginning of the last century. Since the beginning of the last century, we have been able to gather more empirical data, we have come to the belief that there was a Big Bang. We also have observed the cosmic background radiation, a very, very important part of the empirical basis of modern cosmology. Over the decades, we have come so far that we would think of cosmology as a well-informed empirical science, an empirical branch of science.

But some today believe that we are currently in a kind of cosmological crisis. And indeed it's a problem, an interesting one, of course, that we have, on the one hand, more empirical data than ever before, and, on the other, a need to introduce new entities to describe what we do not know: dark energy and dark matter, which account for 96 % of our universe and yet we have no idea what it could be. It's a very alarming record for us truly to understand only 4 % of the universe still. And here we turn to particle physics for hope – the wish that particle physicists will help astrophysicists and will perhaps discover something that could be dark matter. But the standard model of particle physics contains no candidate for dark matter. There are of course less elegant alternatives, theoretically speaking. They are much more complicated, we still don't really understand them; but these could perhaps describe our observations better than Einstein's General Theory of Relativity. Then again, there are also experiments that confirm the theory of relativity with incredible precision. That means we are not certain exactly how to classify it.

We don't think that dark energy or dark matter will be anything worrisome, we think we'll get a handle on it somehow. That's the hope – perhaps, the vision, if you will. From a scientific-theoretical perspective it is symptomatic of times of crisis, when we are confronted with anomalies, with things we don't understand, to research in new directions: we vary methodologies, we try to think in entirely new ways. This simply isn't necessary if everything

is already working perfectly. If that were the case we would just have our methodological toolbox that would do the trick every time. We would be working only with entities we already understand well.

In my own work, I can say that I'm dealing with a relatively safe topic. I'm interested in how stars are born, how stars die. This is based largely on observation. On the one hand, I use a model that works to transform physics as observed from our Earth into a numerical code and then I calculate what we are seeing in our Milky Way. Concretely, I deal with shockwaves, which is to say, with explosions, and the question of what happens afterwards. My job is to explain observations of star births and star deaths through models. Which is to say that researchers come to me with their data and say: We've registered this and that – what does this tell us about the star? Then I try and answer them with the help of a computer programme. This is the one side of my work.

But then I also make my own observations. Concretely, this means that I follow precisely these events of star births, star explosions and supernova explosions with my telescope in the Atacama Desert. In this respect, I'm treading on relatively safe ground. We make very, very many observations and we have very powerful telescopes. No one really expects any revolutions here, I think. And in this respect, I'm in a field that has a high degree of certainty – still, if you wanted to be petty about it, in turn you could say it's also a bit more boring. For this reason I'm not so worried about my future, because I know that my work has a very secure theoretical foundation. But you never know! That's the nice thing about science: you can always be surprised.

Manfred von Hellermann

Physiker / Physicist

Ich habe mich für einen wesenlichen Teil meines Berufslebens mit der Spektroskopie in der Kernfusion beschäftigt. Die Erforschung und wissenschaftliche Arbeiten zur Kernfusion begannen Ende der 1950er Jahre. Die kontrollierte Kernfusion war einmal eine mögliche Alternative als Energiequelle, aber mittlerweile ist sie quasi zu einem Muss geworden. Dabei hat sich die Motivation in den letzten Jahrzehnten deutlich verschoben: »The fast track to nuclear fusion« wurde vor kurzem von Sir David King, dem wissenschaftlichen Ratgeber von Tony Blair, so formuliert: Um eine irreversible Klimaveränderung zu verhindern, brauchen wir die Kernfusion bis spätestens 2050/60.

Ich bin seit vier Jahren externer wissenschaftlicher Berater beim Kernfusions-Weltprojekt ITER[1], der in Frankreich gebaut wird. Zum ersten Mal seit dem Turmbau zu Babel kann man sagen: Die ganze Welt hat sich zu einem gemeinsamen Projekt entschlossen. Das geht jetzt Stück für Stück und zügig voran. Man geht davon aus, dass es technisch machbar ist und eine wichtige Vorstufe eines Demo-Reaktors und schließlich eines kommerziellen Energie-Reaktors sein wird. Energie, das ist unser natürliches Potenzial. Die Erde hat einen Energievorrat, wie z.B. Wasser, auf dem die Kernfusion beruht. Was kann man mit dieser Energie machen, kann man da die Effizienz steigern? Wie viel Energie brauchen wir, um einen Euro zu verdienen? Hierzu gibt es eine wunderbare weltweite Korrelation zwischen Bruttosozialprodukt und Energieverbrauch: Tatsächlich liegt die ganze Welt, von China bis zu den Vereinigten Staaten, auf einer perfekten Geraden, die abhängige Größe ist das Bruttosozialprodukt (Geld) und die unabhängige Größe ist die Energie. Das heißt, ausgehend von der Energie, die uns die Erde zur Verfügung stellt, fragt man: Wie viel Geld können wir damit möglichst effizient verdienen?

Ich sehe zudem einen wichtigen Zusammenhang zwischen Wissenschaft und Kunst: Ein guter Physiker oder ein guter Wissenschaftler muss auch künstlerische Fähigkeiten haben, um sich darstellen zu können. Man muss den Mut haben, eine Sache deutlich zu machen, man muss übertreiben können. Ein guter Künstler muss sich von dem Objekt trennen können, er muss ja eine eigene Ansicht haben als Künstler. Genau das braucht man auch als Wissenschaftler: sich selbst in den Hintergrund stellen, sich sogar komisch finden können. So ein Forscherteam bedeutet außerdem, dass man möglichst alle Gedanken mit anderen austauscht, dass man sich bloßstellt, um neue Ideen zu diskutieren.

Zum Thema Kernfusion kann ich ganz nüchtern sagen, dass dieses Projekt weitergemacht werden muss. Provokativ ausgedrückt: Wie können wir ein Land wie die Bundesrepublik mit Energie versorgen, wenn es frühestens 2050/60 mit alternativer Energie klappen wird, weil zur Zeit weder eine adäquate Infrastruktur noch eine akzeptable Speichermöglichkeit vorhanden sind? Es ist im Grunde erschreckend, wie wenig die alternativen Energien durchdacht sind.

Man hat erkannt, dass man eine ganz enge internationale Zusammenarbeit für die Kernfusion braucht. Dass man diese Gewissheit des Gelingens über mehrere Generationen nicht verliert, dass Länder wie China, Indien, Japan, Korea, Russland und Europa, Amerika sich zusammengetan haben, um gemeinsam das Projekt zu lösen, ist ja schon ein wichtiges politisches Zeichen! Dass es nicht leicht ist, ist eine andere Sache.

Man kann sich aber bezüglich einer Vision für die Menschheit grundsätzlich fragen: Welche Energiequellen sind möglich? Für mich scheint die Kernfusion die einzige Alternative zu sein. Die Frage lässt sich jedoch sehr schwer beantworten, denn wir wissen noch nicht:

Welche Probleme sind zu erwarten, welche Probleme müssen wir alle noch lösen? Dass das Projekt Kernfusion in jeglicher Hinsicht, physikalisch, technologisch und vor allem auch organisatorisch, eine ungeheure Herausforderung ist, lässt sich nicht leugnen. Die Landung auf dem Mond ist im Vergleich dazu ein Spaziergang. Aber trotzdem – das ist meine wahrscheinlich grundsätzlich positive, optimistische Einstellung – sehe ich auch im Rückwärtsblick auf vier bis fünf Jahrzehnte Kernfusion: Da hat es gewaltige Fortschritte gegeben, erheblich schneller als sämtliche Computerentwicklungen (Mooresches Gesetz). Rückblickend sieht es absolut fantastisch, wie eine einzige Erfolgsstory aus. Aber man muss immer realistisch sein, kein Rückblick gibt eine Garantie für die Zukunft. Man muss immer sagen: Wenn alles so weitergeht, wie wir denken, dann scheint es so zu sein, dass wir alles Punkt für Punkt abhaken und erreichen können. So muss man das formulieren.

Natürlich folgte mein persönlicher Weg hierhin nicht der einen großen Vision, sondern ist ein völliger Zickzack gewesen. Doch dabei habe ich gelernt: Man kann tatsächlich mit einem ungeheuren Potenzial von Expertise etwas bewegen. Je mehr ich daran arbeite, umso überzeugter und auch begeisterter bin ich, weil mich dieser Punkt anregt, dass man so lange einer Sache folgt, dass man sagen kann: Das ist eine grundsätzlich tolle Idee und eine große Menschheitsvision. Da folgt man dem und bringt sich ein. Das bestätigt einen auch wahrscheinlich über die Zeit. Dabei wird die Physik immer komplexer. Das ist im Prinzip ein Schritt völlig weg vom 19. Jahrhundert, als man noch dachte, dass man jede physikalische Frage durch genau eine einzige Fragestellung und ein einziges entsprechendes Experiment beantworten könnte. Wir müssen davon ausgehen, dass wir letztlich – um es provozierend zu sagen – noch gar nicht alles wissen, wonach wir fragen.

Es ist im Grunde genommen ein faszinierendes Thema und auch das Thema der Ausstellung – Gewissheit und Vision. Ich glaube, was mich beschäftigt, ist: Wie entstehen Visionen? Zum Beispiel das Buch von Aldous Huxley, »Brave New World«. Er hat Visionen gehabt, wie die Welt später aussehen könnte. Wenn man so will, ist es ja fantastisch, was jemand in den 1920er Jahren geschrieben und wie viel sich davon erfüllt hat. Wie sich die Gesellschaft entwickelt, wie sie manipuliert wird – das alles war ja Huxleys Vision! Aber hat er das als Literat oder als Bruder eines Biologen gemacht? Das ist eine hochinteressante Frage im Zusammenhang mit dem Thema Gewissheit und Visionen.

Und Visionen in der Wissenschaft? Da haben wir einen ganz eigenen Zeithorizont; es funktioniert nicht so, dass man unmittelbar nach einem Knopfdruck sofort das Ergebnis hat. Gerade Kernfusion ist ein Generationenprojekt. Ich bin jetzt neunundsechzig, ich werde wahrscheinlich noch erleben, dass das Weltprojekt ITER in Betrieb geht, aber wahrscheinlich nicht mehr als das. Doch bin ich fest davon überzeugt, dass die nächste Generation weitermachen kann und wird. Man kann nie sagen, wer und wann genau, aber es gibt in jeder Generation begeisterungsfähige Physiker. Begeisterung ist ein wichtiges Wort! Und das heißt auch, dass diese sich für Visionen einsetzen können; der Fortschritt im wissenschaftlichen Bereich ist ein Weitertragen und beruht auf einer Kontinuität von Erfahrung und Wissen und, wenn man so will, Visionen.

Grundsätzlich bin ich eher gegen Menschen eingestellt, die nur pessimistisch und negativ sagen: In der Vergangenheit war alles gut, da waren die goldenen Zeiten und die neue Generation taugt nichts mehr. Ganz im Gegenteil, ich habe vollstes Vertrauen und Hoffnung darin, dass z.B. meine Enkeltochter Mathilde und ihr Vetter Pip dazu beitragen, dass das Wissen und die Erfahrung von heute mit Begeisterung in die Welt von morgen weitergetragen wird. Ich bin fest davon überzeugt, weil ich denke, dass es immer weitergeht. Jede Generation hat ihr Potenzial an Begeisterungsfähigkeit. Das ist das Einzige, worauf es ankommt.

[1] ITER: International Thermonuclear Experimental Reactor, ein im Bau befindlicher Kernfusionsreaktor, mit dem notwendige Erkenntnisse auf dem Weg zu vielleicht möglichen Fusionskraftwerken gewonnen werden sollen. Vgl.: www.de.wikipedia.org/wiki/ITER und www.iter.org

Essentially, I engage in spectroscopy in nuclear fusion. The exploration and scientific research on nuclear fusion began in the late 1950s. The controlled nuclear fusion was once one viable alternative energy source, but now it has become understood as the only option. The motivation has shifted significantly. »The fast track to nuclear fusion« has recently been formulated by Sir David King, the scientific advisor to Tony Blair: In order to prevent irreversible climate change, we need nuclear fusion not later than 2050/60.

For four years I have been working as an external scientific advisor to the project ITER[1], the international nuclear fusion project which is being built in France. And in a sense, one can say that nuclear fusion has brought the whole world together for the first time since the Tower of Babel. And it is moving ahead bit by bit now. It is assumed that it is feasible, technically speaking, and that it will be an important intermediary step towards a model »demo« reactor, and only then will an actual commercial power reactor be built. Energy – this is our natural potential. We have to consider the earth's natural energy reserves such as water, which is a basis of nuclear fusion. What can you do with that energy, can one increase the efficiency? How much energy do we need to earn one Euro? There is a wonderful global correlation between GDP and energy consumption: indeed the whole world, from China to the United States, is on a perfect straight line, the dependent variable is the gross national product (money) and the independent variable is the energy. That means, starting from the energy that the earth provides for us, one wonders: how can we use it to earn money as efficiently as possible?

Moreover, I see an important connection between art and science: a good physicist or a good scientist, when representing themselves, should possess artistic skills. To be a good physicist, you also have to be an artist. You have to have the courage to exaggerate things in order to make them clear. Or to put it differently: something that has always fascinated me is that a good artist must be able to separate himself or herself from the object under observation, must have his or her own point of view as an artist. For a good scientist this is also a necessary skill. You have to be able to put yourself in the background, even to laugh at yourself. Working in a team also means that you exchange thoughts with each other as much as possible, it means laying yourself bare in order to discuss new ideas and exchanging thoughts.

On the subject of nuclear fusion I can say without exaggeration that this project has to be continued. Put more provocatively: how can we provide a country such as ours with energy? Even with alternative energy sources it won't be feasible until 2050 or 2060, because, so far, there is neither an adequate infrastructure nor are there acceptable means to store the energy. It is fundamentally terrifying when you think about how little alternative energy is thought through compared to nuclear fusion.

It is a recognized fact that very close international cooperation is imperative to achieve this project. It is this fact that has spurred countries like China, India, Japan, Korea, Russia, Europe, America on to team up to jointly accomplish this task. This in itself is already a significant political signal. That it is not an easy task – that's another issue.

With regard, though, to a vision for humanity, one can wonder quite fundamentally what energy sources are possible. For me, nuclear fusion really does seem to be the only alternative. It is however difficult to answer this question because we do not yet know: what problems do we have to expect, what problems will we have to solve? That the project of nuclear fusion is in every aspect, physically, technologically and above all organisationally, an immense challenge can not be denied. In comparison, the landing on the moon was like a walk in the park. But still – this might be my overall positive and optimistic attitude speaking – I can also look back from now: there has been tremendous progress in the five

decades that I've worked in the field of nuclear fusion, much faster than any development in computer science (Moore's law). In retrospect, it seems absolutely fantastic, a one-of-a-kind success story. But it's not exactly like that, you have to be realistic, past developments give no guarantee for the future. If everything goes the way we expect, then it seems we can do it, that we will get there step by step. That is how you have to look at it.

Of course, I've followed my own path, not driven by a singular great vision but rather a total zigzag. But this is how I learned: you can truly put things in motion with an enormous potential for expertise. The more I work on it, the more convinced and the more wondrous I am, encouraged by the notion that if you follow along with something like this over such long periods of time, you have to say: that's actually a fundamentally tremendous idea and a great vision for humanity. And so you pursue it and play your part in it. At the same time, physics is becoming ever more complex. In principle it's a completely different approach from that of the 19th century, when we still thought that we could answer any physics question precisely by formulating a single question and a corresponding single experiment. We have to take as our point of departure that we ultimately – to put it more provocatively – still don't know everything that we have questions about.

It's a fascinating topic, and this is also the theme of the exhibition – certainty and vision. What I'm concerned with is how a vision is born. Take, for example, the book by Aldous Huxley, »Brave New World«: he had a vision of what the world might look like in the future. It's incredible, if you will, that someone wrote this in the 1920s, and many of the fantasies have come true, one by one. The way society is developing the way it's being manipulated – all of this was Huxley's vision! But did Huxley think this up as a writer or as the brother of a biologist? It's very interesting, particularly next to this notion of certainty and vision.

And what about vision in science? There we have a completely different time horizon. You don't get a result immediately from pressing a button. Nuclear physics, in particular, is an endeavour that has lasted many years, almost generations already. So I can assume, I'm now sixty-nine, that I probably will see the international project ITER become operational but probably not more than that. But I am firmly convinced that the next generation can and will make progress. You never know exactly who will do it and when, but I have complete faith that there are enthusiastic physicists in every generation. Enthusiasm is an important word! And it also means that they are willing to work to realize their vision. So, progress in the scientific arena, this means a perpetuation that assures a continuum of experience and knowledge and, if you will, visions.

Fundamentally I rather disagree with pessimistic people who cynically say that everything was good in the past, those were the golden days and the new generation is good for nothing. On the contrary, I have the greatest faith that my granddaughter Mathilde and her cousin Pip will do their bit to convey the knowledge and experience of today into the world of tomorrow. I am firmly convinced of it, because I believe in progress. Each generation has its potential for enthusiasm. That is the only thing that matters.

[1] ITER: International Thermonuclear Experimental Reactor, is an international nuclear fusion research and engineering project, which aims to make the long-awaited transition from experimental studies of plasma physics to full-scale electricity-producing fusion power plants. Cf. (en.wikipedia.org/wiki/ITER) and (iter.org)

Jochen Hörisch

Medienwissenschaftler / Media Scientist

Nichts ist so gewiss wie der Umstand, dass alles ungewiss ist. Bei einer Vision weiß man nicht, ob es ein psychiatrisch-therapie-bedürftiger Ausnahmezustand oder ob es eine verbindliche Vision ist. Offenbar haben sehr viele Leute das Bedürfnis, so etwas wie eine Leitvision zu haben. Man muss sich ja deutlich machen: Vision heißt, einen Zukunftsentwurf zu haben, den man plausibel machen kann. Dem müssen viele zustimmen können, das müssen viele für überzeugend halten. Wir müssen erst einmal eine Gewissheit darüber haben, welche Art von Vision wir brauchen. Ich denke, es gibt schon so etwas wie einen kollektiven Lernprozess, dass man erkennt, dass eine größere Ansammlung von Menschen, die einfach nicht mehr wissen, was sie wollen und wozu sie da sind und ob sie gebraucht werden, der Inbegriff der Traurigkeit ist und häufig auch der Inbegriff von mittleren Katastrophen. Immer wenn wir große politische, menschheitsbeglückende Visionen hatten, konnte man ja wissen, dass das Destruktionspotenzial darin erheblich ist. Ich weiß, dass Russland nach der Implosion der Sowjetunion geradezu einen Wettbewerb ausgeschrieben hat: Was ist eigentlich jetzt die neue Idee, die neue Vision, für die wir nach dem Kollaps des staatszentralistischen Kommunismus leben wollen? Wenn sozusagen eine Idee implodiert ist, eine Vision als nicht lebbar oder als kontraproduktiv erfahren worden ist oder sogar als destruktiv, dass man dann guckt: Was sind die alten Traditionsnetze, die einen auffangen können? Man merkt, dass es nach Avantgardeschüben auch immer so etwas gibt wie eine retrograde Bewegung.

Spannend finde ich beispielsweise die Besinnung auf den Protestantismus nach der Implosion der DDR; ich nenne Namen wie Eppelmann, Stolpe, Merkel, Gauck. Bemerkenswert, dass lauter Kirchenleute in solche entscheidenden Positionen reinkommen. Ich glaube, hier haben wir sozusagen ein altes Angebot semantisch politischer, visionärer Art. Der Protestantismus ist wahrscheinlich nüchtern genug, dass er sein Konto nicht überzieht. Man kann ja manchmal Protestantismus von einer bestimmten Art von Sozialarbeit nicht mehr unterscheiden. Das macht ihn aber auch erfolgreich.

Man kann also ansatzweise aufzeigen, dass die Visionen der mittleren Qualität, die man wirklich realisieren kann, in the long run besser überzeugen als die ganz großen ästhetischen Erlösungsvisionen: weg von den allzu groß geratenen Visionen, aber auf keinen Fall ohne Visionen, ohne Vertrauen. Ohne Credo kann man nicht leben! Ich kann ja nicht wach werden und mir die Zähne putzen, wenn ich systematisch Misstrauen hätte und denken würde, das Leitungswasser wäre vergiftet oder so. Da wäre ich ja sofort auf der Psychiotiker-Seite. Wir können auch auf einer ganz funktionalen Ebene eigentlich ohne Vertrauen, ohne Gewissheit gar nicht leben. Wir müssen natürlich auch gucken, wie wir Gewissheit mit einer gewissen Form von Misstrauen kombinieren können. Da wird man automatisch Dialektiker und sagt, man kann wiederum zu starkem Misstrauen misstrauen. Ich würde anstreben, einen durchaus ernüchterten funktionalen Begriff von Vision und von Gewissheit zu haben.

»In God we trust« steht auf den amerikanischen Dollarnoten. Das Geld selbst ist beglaubigungsbedürftig. Und wenn alle anfangen, dem Geld zu misstrauen, funktioniert es nicht mehr: Wenn die Banken untereinander keinen Geldhandel mehr haben, weil sie über gute Informationen verfügen und das eine Bankhaus dem anderen misstraut, ja gut, dann haben wir eben die Finanzkrise von 2008! Wenn man den Staatsfinanzen als letzter Stabilisierungsinstanz mit

Misstrauen begegnet – aus gutem Grund, ich erwähne nur Portugal und Griechenland –, haben wir ein großes Problem, nämlich: Wer rettet den Retter? Da bietet einer Visionen der Rettung, der Erlösung an, und man misstraut dann dem letzten Retter. Und dann wird die Sache sehr spannend.

Bei der Eurokrise sehe ich das Problem der Staatsverschuldungen. Diese kommen zustande, weil wir einen Wahnsinnszuwachs bei Privatvermögen haben, aber einen Rückgang der Einkommensmöglichkeiten der öffentlichen Hand. Wir haben das Problem der privaten Hand, und in dieser sind erhebliche Vermögen. Und wir haben das Problem der öffentlichen Hand. Diese hat alles zu garantieren, was Infrastruktur angeht, Schulen, Straßen, Kunstbetrieb, öffentliche Sicherheit und dergleichen mehr. Aber die öffentliche Hand ist immer schlechter alimentiert. Und man merkt, dass eine weitere Hand, nämlich die Unsichtbare Hand des Marktes, die berühmt-berüchtigte invisible hand, offenbar nicht mehr so funktioniert, wie sie eigentlich funktionieren sollte. Das sieht man ja wiederum auch an der Metapher, dass sehr viel theologisch-religiöse Überzeugung in die Markt- und in die Geldsphäre einfließt, denn die unsichtbare Hand ist eigentlich ein altes Prädikat für den Lieben Gott, in dessen Hand wir sind. Und die Intelligenz Gottes ist der irdischen Intelligenz so überlegen, dass wir nicht arrogant werden und glauben dürfen, den Lieben Gott verstanden zu haben. Nach der alten Konzeption ist die Intelligenz des Marktes so überlegen, dass wir nie und nimmer die Intelligenz der invisible hand erreichen können. Das wäre sozusagen das finanztheoretische Glaubenskonstrukt. Und jetzt merken wir – ich bleibe bei der Hand-Metaphorik (Manipulation, lat. manus, die Hand) –, dass wir eben keine unsichtbare Hand haben, die für ausgeglichene Zustände zwischen Angebot und Nachfrage usw. sorgt, sondern dass wir unfassbare Halb-Kriminelle haben, die Hand anlegen und handgreiflich werden und die sich Geld von der Allgemeinheit – Umverteilung von unten nach oben – zu eigen machen. Also der gute alte 68er-Begriff der Manipulation – ich glaube, dass dem eine neue Karriere bevorsteht. Das hängt natürlich mit Verlust an Gewissheit und Verlust an Visionen zusammen.

Wir haben ja jetzt z.B. diese Skandale, etwa den irischen Bankenskandal, wo schon bis in die Sprache hinein deutlich ist: Das sind keine Visionäre, sondern es ist, mit Verlaub, ein ordinäres, stilloses, unerzogenes, geldgieriges Pack – es sind Bankster. Das ist keine Beschimpfung, sondern eine analytisch richtige Beschreibung. Und ich glaube, es ist das Entsetzen, welches viele Leute umtreibt, wenn sie merken, aha, die müssten eigentlich eine Vision haben davon, wie man Globalisierung gestalten kann, wie Schwellenländer besser werden, wie wir die demographischen Probleme lösen und, und, und. Und man merkt, die haben die ordinärsten Selbstbereicherungsphantasien – also schlechterdings keine Phantasie!

Nothing is as certain as the fact that everything is uncertain.
With visions you can never know whether it is an exceptional psy-
chiatric circumstance or whether it's a legitimate vision. It seems
that a vast number of people have a kind of need to have some-
thing like a guiding vision. You have to realize that to have visions
means that you have a blueprint for the future, one that can
be made plausible. It has to be convincing to others. First we need
to be certain, what kind of visions we need. I think that there is
something like a collective learning process: on the one hand you
realise that the epitome of sadness is a large group of people
who just don't know anymore what it is that they want exactly,
who don't know themselves anymore and whether they are
needed or not; this is often also the epitome of medium disasters.
Whenever we had a great political vision for the betterment
of humankind, you could see that it also contained a consider-
able potential for destruction. I know that just after the implosion
of the Soviet Union, Russia essentially announced a competition:
What will be the new idea, the new vision we want to live for,
now, after the collapse of centralized state communism? When an
idea has imploded, when a vision has proven to be dysfunctional,
counterproductive or even destructive, this is when you try to
identify the old networks of traditions that can potentially save
you. You realize that, almost inevitably, avant-garde motions
are always followed by retrograde movements.

For example, I find the return to Protestantism after the im-
plosion of the German Democratic Republic fascinating; I mean
people like Eppelmann, Stolpe, Merkel, Gauck. It's all the more
remarkable indeed that so many people closely connected with the
Protestant Church hold such crucial positions. I think that this
case is also an old model of a semantic, political, visionary kind.
Protestantism is probably realistic enough to avoid overplaying
its hand. Sometimes you can't even tell Protestantism apart from
a certain kind of social work anymore. But that's also part of
what makes it successful.

Well, what I've just been trying to make clear is that those vi-
sions of medium quality, as it were, those that are realizable, are
more convincing in the long run than the big aesthetic redemptory
visions. But by no means can we live without visions altogether,
without trust or faith. You can't live with systematic distrust, you
wouldn't be able to get up in the morning and brush your teeth and
think that the tap water might be poisoned or the like. This would
immediately tip you over into a generalized psychosis. On a very
functional level we cannot live without trust or certainty. Of course,
we also need to check how to possibly combine certainty with
some form of suspicion. This immediately turns into a dialectics of
distrusting exaggerated suspicion. We have good reason to dis-
trust suspicion. However, we can't live with distrust alone. I would
aspire to have a more sober and functional notion of both visions
and certainty.

American dollar bills read »In God we trust«. Even money itself
needs to be certified. If everybody began distrusting money, it
would no longer work. If banks themselves stopped trading money
among each other because they had good insider information, and
distrusted one another, well then, that's the 2008 financial crisis
right here!

If you distrust state finances as a last resort for stabilisation
(justifiably so, as we've seen in the case of Portugal, Greece and
others), you have a big problem, namely: who will save the saviour
then? Here is a vision of salvation, redemption, and we come to
distrust the most recent saviour. Then things get very interesting.

As to the Euro crisis, I see a problem with national debts.
They come about through the mad increase in personal wealth
accompanied by declining possibilities for revenue in the public sec-
tor. The private hand is an issue, and the private hand holds con-
siderable assets. And the public hand, the public sector, is also a

problem: it has to provide infrastructure such as schools, roads, the cultural sector and the like, as well as guarantee public safety. But the public sector is increasingly poorly funded.

And this is when you notice that yet another hand, the infamous invisible hand of the market, apparently no longer works the way it should. The metaphor is telling: theological belief and religious faith pervade the market and the monetary sphere. The invisible hand is actually an old predicate that refers to God, whose hands we are in. And God's intelligence being so far superior to our own, we mustn't be arrogant and believe that we have understood his love. According to this notion, the intelligence of the market is so superior that we can never ever reach the intelligence of the invisible hand. This, for all its intents and purposes, stands for the financial theoretical belief system.

And now we realize – I'll stick with the trope of the hand, manus in Latin, which gives us manipulation and the like – that there simply is no such thing as an invisible hand that would ensure balance between supply, demand, and so on. Instead there are inconceivable semi-criminals who take matters into their own hands and wring money from the general public, who appropriate money from the community: redistribution of wealth from the bottom to the top. I expect the good old 1968 notion of manipulation to have a comeback. The course is related to decreasing certainties and decreasing visions.

But with all the scandals these days, the Irish banking scandal, for example, it's overly clear (even on the level of the language used) that these types of people are not in the least visionaries, but, if I may say so, a pack of vulgar, uneducated, greedy persons lacking in any kind of style – they're banksters. I don't mean this as an insult, but an analytically correct description. And I think that's the horror that haunts many people, that they realize that they really should have a vision of how to deal with globalization, how to help emerging markets, how to solve demographic issues and so on. And you realise that the fantasies they cherish are the most vulgar visions of self-enrichment – which amounts to no vision at all!

Karin Kneissl

Energieanalystin / Energy Analyst

Als Lehrende und als Schreibende verspüre ich gerade unter den jüngeren Generationen die Suche nach Gewissheiten und damit einhergehend auch eine Tendenz stärker in Richtung konservative Wertvorstellungen. Ich mache gerne das Wortspiel: Orientierung kommt von Orient! Man hat immer den Blick gen Osten gerichtet, um sich an neuen Ideen und Gedanken zu orientieren; seien es die Philosophien der Antike, das Alphabet, was auch immer – es kam aus dem Orient! Wir haben in einigen arabisch-islamischen Ländern der letzten dreißig Jahre Folgendes beobachten können: Auch dort war ein gewisses Vakuum, vor allem ein ideologisches, ein gesellschaftliches, und die Antwort darauf war unter anderem auch der politische Islam. Die Wurzeln sind wohl vielfältig, aber wenn ich einmal einen Grund dafür näher beschreiben darf, dann ist das dieser: Der politische Islam ist ein neuer, extremer, konservativerer politischer Islam und hat die Gesellschaft und die Politik stark geprägt. Das kenne ich vor allem auch aus Ägypten und Jordanien, hier gab es zudem eine Art Globalisierungskritik. In Familien habe ich immer wieder beobachtet: Die Enkel waren um einiges konservativer, um nicht zu sagen frommer, extremer als die Großelterngeneration. Die Moscheen füllten sich in den letzten Jahrzehnten vor allem mit jungen Menschen, nicht mit der Generation 60+!

Es zeichnet sich für mich allgemein so manches ab, was mich ein wenig an die Tendenzen erinnert, die ich so in den letzten 20 Jahren in sehr liberalen gesellschaftlichen Zirkeln des arabischen Raumes erlebt habe, wo letztlich auch ein neuer Konservatismus entstand. Ich selbst bin ein sehr säkularer Mensch und trenne insofern ganz klar Politik von Religion; aber das Religiöse ist an sich massiv in den öffentlichen Raum zurückgekehrt. Der Islam war immer relativ stark religiös geprägt, dies zeigt sich gerade in einem Land wie Ägypten, das stets eine Tradition des Frommen und die Rolle des Göttlichen hatte, ein bisschen wie in alten Hochkulturzeiten. Die intellektuellen Eliten im arabischen Raum waren dabei oftmals so eine Art gauche caviar: Salonkommunisten, die Feudalherren waren und daneben den Kommunismus sozusagen als Gedankenspiel betrieben. Es war quasi oppositionell zu denken, vor dem Sturz des Schah mal Kommunist gewesen zu sein. Als auch dieses System zusammenbrach, ist vieles in die Brüche gegangen, daran kann ich mich sehr gut erinnern, und viele Gewissheiten waren weg. Ich habe persönliche Begegnungen mit Menschen gehabt, die in den späten 80er Jahren noch überzeugte Kommunisten waren und aktuell mit Rauschebart unterwegs sind, eine sehr frömmelnde und absolutistische, religiöse Weltanschauung in sich tragen und mir heute die Hand nicht mehr geben würden.

Die Loyalität zur Religionsgemeinschaft ist heute wieder stärker ausgeprägt. Es gab eine Phase eines säkularen Denkens, wo man sich beispielsweise in erster Linie als Syrer, als Iraker empfand. Gegenwärtig erleben wir jedoch eine Rekonfessionalisierung, die äußerst alarmierend ist und die auch die islamische Welt mittlerweile immer mehr beunruhigt, weil dabei viele Stellvertreterkriege ausgefochten werden – genauso wie der Kampf zwischen protestantischem Adel und dem katholischen Hause Habsburg im Mitteleuropa des Dreißigjährigen Krieges, der natürlich auch ein Machtkampf war, und Religion war ein ideales Instrument dafür. Ich habe in Sarajevo und in Beirut erlebt, wie Gesellschaften, die tags zuvor noch als äußerst weltoffen, kosmopolitisch galten, innerhalb kürzester Zeit in sehr ethnozentrierte kippen können und sogar rivalistisches Verhalten zeigen. Ich würde sogar so weit gehen zu sagen, dass ich diese Rekonfessionalisierung heute selbst in Frankreich beobachte: Nicolas Sarkozy, als er noch Innen-

minister war, begann Anfang des Jahrhunderts (2002) systema-
tisch von den Juden Frankreichs und von den Muslimen Frankreichs
zu sprechen. Tja, und womit kann man heute die Leute wirklich
noch hinter dem Ofen hervorholen? Doch eigentlich nur damit, dass
man konservativer als die anderen ist. Auf diese Weise kann man
auch als Jugendlicher heute viel besser rebellieren, als wenn man
sich ein drittes Tattoo dahin setzt, wo es alle anderen auch haben.
Rebellionsmerkmale sind, glaube ich, heute nicht mehr so leicht
zu finden.

Ich versuche, junge Leute zu motivieren oder ihnen ein wenig
Zuversicht zu geben, weil ich weiß, wie schwierig es um sie bestellt
ist, was Arbeit, was Studium betrifft, und wenn es um die Frage
geht: Wo ist noch etwas frei oder ist die Welt besetzt, und hat diese
Welt überhaupt noch Platz für uns? Ich bin überzeugt davon,
dass es turbulent werden wird. Ich füge mich nicht in die Illusion:
Alles wird gut. Es wird Turbulenzen geben, wirtschaftliche, poli-
tische; aber meine Hoffnung oder meine Zuversicht schöpfe ich
daraus, dass sich danach hoffentlich wieder eine Situation ergibt,
in der man auf Leute wird zurückkommen müssen, die aus sich
heraus etwas können und die nicht an Positionen kommen, weil
sie bestimmte Connections, Verbindungen oder sonst was haben,
sondern dass die Leistung des Individuums und die Anständigkeit
einfach wieder zum Tragen kommen.

Das alte europäische Ideal der Aufklärung, der Citoyen, un-
abhängig von Herkunft, von Abstammung, der Bruch mit dem Feu-
dalismus, der Bruch mit der ethnischen Zugehörigkeit, dass man
hoffentlich genau in das zurückkommt, dass der Bürger mit seinen
Rechten und Pflichten die bürgerliche Gesellschaft mitgestaltet,
das hoffe ich! Daraus schöpfe ich meine Zuversicht und die ver-
suche ich auch, mit jüngeren Leuten zu teilen, weil ich an vielem
spüre, dass sie ganz genau wissen, dass es da draußen zappen-
duster geworden ist. Das hat sich in den letzten fünf Jahren für
viele ganz klar abgezeichnet; sie bekommen auch Gespräche zu
Hause mit oder sind betroffen, wenn Eltern oder ein Verwandter
arbeitslos werden. Zudem ist mir in den letzten 20 Jahren – eigent-
lich immer sehr traurig – ein starker Konformismus aufgefallen,
im Sinne von »bloß nichts hinterfragen«, obwohl ich meinen Stu-
dierenden immer wieder sage: Ihr seid jetzt noch im akademischen
Leben, hinterfragt jetzt kritisch, so viel ihr könnt. Denn wenn
ihr dann mal im Berufsleben steht, müsst ihr etwas verkaufen, mit
dem ihr euch nicht immer hundertprozentig identifizieren könnt –
eine politische Position oder ein Produkt, das eine Firma produziert.
Und eben das hat mir gefehlt: Es mögen andere, eben der Aufklä-
rung verbundene Ideale wieder stärker in den Vordergrund treten!
Darauf hoffe ich, aber dazwischen wird es turbulent.

I do sense as a teacher, as a writer, the renewed search among younger generations for just such certainties and the concomitant tendency towards, let's say, a firmer, more conservative worldview. I like to pun that orientation comes from the Orient, which is to say that we have always looked to the East for new ideas, thoughts – whether classical philosophies or the alphabet, it all came from the Orient. Over the past thirty years we have been able to observe in some Arab-Islamic countries that there was also a certain vacuum there, above all an ideological one, a societal one, and one response to this, among others, has been political Islam. Doubtless, the roots are manifold, but if I had to elucidate a single cause in greater detail, it would be this: that political Islam – a new, extreme, conservative, political Islam – has had a strong influence on society and politics. I have seen this especially in Egypt and Jordan, among other things a kind of critique of globalization. I have seen it again in families where the grandchildren were in some ways more conservative, which is not to say more devout, but more extreme than their grandparents' generation. And the mosques have been filled in recent decades mostly with young people, not those sixty and older.

For me this is more generally indicative and reminds me a little bit of the tendencies that I have seen in the last twenty years even in the very liberal social circles of the Arab world, where a new conservatism has also taken root. Now I am myself a very secular person and so I make a very clear distinction between politics and religion, but the return of religion into the public arena has been simply immense. Islam was always relatively heavily influenced by religion and you can see this precisely in places like Egypt, which always had a tradition of piety and the roll of the divine, a little bit like in ancient times. The intellectual elites in the Arab world were oftentimes a kind of limousine liberal; salon communists, who were feudal lords but also, at the same time, toyed with the idea of communism as a kind of thought experiment, so to speak. And it was, one might say, dissident in many Arab nations before the fall of the Shah, whether in Egypt or Iran, to be a communist. And when this system also fell apart – I still remember it well – a lot just went to pieces and many certainties were lost. I have had personal encounters with people as well who were still adamant communists in the late 1980s and who go around today with large beards and embody an extremely devout and absolutist-religious worldview and who wouldn't shake my hand.

Loyalty to the religious community is very pronounced again these days. There was a phase of secular thinking, where one considered oneself Syrian or Iraqi before all else. At present we are seeing an extremely unsettling desecularization that is making even the Islamic world more and more uncomfortable because, of course, many proxy wars have broken out, just as the battle between Protestant nobility and the Catholic Habsburg Dynasty in Central Europe during the Thirty Years War was also a struggle for power and religion and an ideal instrument for this struggle. I have seen it in Sarajevo and Beirut, how societies that just days before had been completely liberal-minded, cosmopolitan, can suddenly, as if overnight, adopt a very ethnocentric, even rivalistic attitude. But we are witnessing a return of the religious, I would go so far as to say that today we can observe this desecularization even in France, where, for instance, Nicolas Sarkozy, who was still the Minister of the Interior in the early 2000s, in 2002 began to speak regularly about France's Jews and Muslims. Well, how can you draw people in? And it's really only possible if you are more conservative than everybody else. As a young person today, that's a much more effective way to rebel than just getting another tattoo, because everybody already has one of those. It's not as easy, I think, to show rebelliousness these days.

I therefore try to motivate young people or to reassure them, because I know how hard it is: work, study, and that doubting question: is anything still up for grabs or is everything already taken

and does this world have any place left for us? And to that effect
I'm pretty convinced that things will get turbulent. I don't indulge
in the illusion that everything will be fine. There will be turbulence
– economic, political – but I draw my hope or reassurance from
the possibility that afterwards we might be in a place where merit
and achievement count, where decency counts, and where we
will reward those who make something of themselves and aren't
merely successful due to networking, because they have certain
connections, or whatever, and where what will matter is an individ-
ual's accomplishments and decency.

Just such an old European Enlightenment ideal, such a citizen-
ship independent of origin, of family background and a rupture
with feudalism, a rupture with ethnic belonging, will hopefully
enable us to get back to a model where the citizen, with his or her
rights and responsibilities, helps to shape society, I hope. This is
where I find my reassurance, and I try to share it with younger people
as well, because I often have the sense they understand how bleak
things have become. For many this has become perfectly clear
in the last five years, they hear the conversations going on at home
or hear about it when their parents or their relatives become un-
employed.

In addition to all this, what has really always seemed very sad to
me over the past twenty years is a strong conformism, a reluc-
tance to question anything, although I always tell them: you're still
in academic life, now is the time to question critically, while you
still can. Because once you've started your career, you will have to
sell something that you can't always identify with one hundred
percent, a company's product or a political position. And this has
always seemed lacking to me: may Enlightenment ideals come to
the fore again! At least this is my hope, but in the meantime things
will get turbulent.

Die Flut in Halle, 2013
Fotografie / Photography: Moritz Götze

Helmut Obst

Theologe / Theologist

Allgemeiner Auffassung nach gibt es heute wenige Gewissheiten.
Laut der Meinung vieler zeichnet sich unsere Zeit durch das Schwin-
den von Gewissheiten, von festen Punkten aus. Das hat natürlich
verschiedene Ursachen, dennoch muss man fragen, ob das wirklich
so ist. Gewissheiten hängen nach meiner Überzeugung immer mit
Weltbildern und mit Weltanschauungen zusammen. Ohne eine ent-
sprechende Weltanschauung gibt es Gewissheiten nicht. So war
es auch schon zu Franckes Zeiten. Franckes Gewissheit kam natürlich
aus seinem christlich-biblischen Weltbild und das bestimmte sein
Leben, sein Denken, sein Handeln und auch seine Visionen. Wenn
jetzt jemand ein anderes Weltbild hat, beispielsweise ein materi-
alistisches, werden seine Gewissheiten, seine Visionen letztlich einen
ganz anderen Charakter haben.

Aber in den letzten Fragen ist das jeweilige Weltbild entschei-
dend. Deshalb gibt es vielleicht zwei Grundhaltungen. Die einen sind
mit dieser Analyse zufrieden und werden zu Agnostikern oder zu
Konsummaterialisten, die sagen, mit Gewissheit kann man über-
haupt nichts mehr festmachen in dieser Welt. Und die anderen
suchen nach neuen Gewissheiten. Diese Suche nach neuen Gewiss-
heiten finden wir ja auch in Teilen der fragenden Jugend. Das
sind zweifellos nicht die meisten der Jugendlichen. Es ist interessant,
dass z. B. in den 1970er, 80er Jahren des vorigen Jahrhunderts
sich die sogenannten Jugendreligionen etabliert haben. Für mich
als Theologen und Religionswissenschaftler natürlich besonders
interessant: religiöse Gruppen, meistens asiatischer Herkunft, die
in Teilen der Jugend, die alle Gewissheit verloren glaubten, großen
Effekt hervorriefen und viel Zulauf hatten. Es ist interessant,
man hat das untersucht, dass dies in der Regel Jugendliche waren,
die aus der Alternativszene kamen, die sich also gegen die bür-
gerliche oder sonstige Prägung ihres Elternhauses gewehrt und das
abgeschafft haben, die auf die Straße gegangen und alternativ
geworden sind, keine Gewissheit mehr hatten und nun nach neuen
Gewissheiten suchten. Es bleibt immer die Frage: Wo finde ich diese
neuen Gewissheiten? Die kann ich in Ideologien finden! Wir ha-
ben ja das Phänomen auch in der Politik. Denken Sie heute an das
Problem des Rechtsradikalismus, wo es ja nicht zuletzt junge Leute
sind, die sich diesen Bewegungen zuwenden. Wir haben dieses
Phänomen auf dem Gebiet der Religion, wo es interessanterweise
gerade in neopietistischen und charismatischen Kreisen ja viele
junge Leute gibt, junge Familien. Und wir sehen das auf der ande-
ren Seite in jungen philosophischen Entwürfen, die sich neu
mit der Wissenschaft und ihren Grenzen auseinandersetzen. Es gibt
Rückgriff auf Gewissheiten, aber das ist kein Massenphänomen,
sondern lediglich eines von Kreisen, die sich bemühen, über das
Leben, über sich selbst, über die uralten Grundfragen der Mensch-
heit – wer bin ich, wo komme ich her und wo gehe ich hin – nach-
zudenken. Und die kommen durchaus zu unterschiedlichen Gewiss-
heiten und zu verschiedenartigen Ergebnissen. Gewissheit kann
auch in Fanatismus enden, aber muss es durchaus nicht. Gewissheit
darf nur nicht unduldsam werden. Ist jemand davon überzeugt,
wie ich persönlich es bin, dass er eines Tages über sein Leben, sein
Denken, Fühlen und Wollen, über seine Motive Rechenschaft
geben muss, und auch davon, dass es hier eine ausgleichende Kraft
und Macht gibt, dann wird dieser Mensch versuchen, sein Leben
anders zu gestalten als jemand, der sagt, Gewisses gibt es nicht.

Es ist noch nicht lange her, da glaubte man im sozialistischen
Lager verkünden zu können, es gäbe eine wissenschaftliche Welt-
anschauung. Die Wissenschaft hätte alles erforscht – wohlge-
merkt, die Naturwissenschaft – und was sie festgestellt hat, wäre

gewiss und gegeben. Es werden auch wirklich bedeutende Leute der verschiedenen Naturwissenschaftsbereiche (es müssen aber in der Regel bedeutende sein) bestätigen, dass auf der einen Seite das Wissen, das ja irgendwo mit Gewissheit zu tun hat, immens gewachsen ist – aber auch, dass die Gewissheiten selbst radikal abgenommen haben. Ein Phänomen, das man freilich wieder weltanschaulich deuten kann und das ich aus meiner Position natürlich auch so interpretiere: Die Wissenschaft, auch die Naturwissenschaft, kann nie und nimmer Fakten, gewisse Fakten philosophischer Art geben, die nicht zu hinterfragen sind. Und auch hier stehen wir aus meiner Sicht vor dem Phänomen, dass das Dichterwort gilt: Das ist das Ende der Philosophie, dass wir schließlich glauben müssen. So geht es dem religiösen Menschen und so geht es dem rein naturwissenschaftlich Denkenden, denn die Tragweite und die Grenzen der Naturwissenschaft sind ja absolut begrenzt auf die materielle Welt und ihre Randgebiete. Und über dieses hinausgehend kann ich das als Christ und können sie als berühmte Wissenschaftler das nicht mit absoluter Gewissheit sagen. Hier stehen wir beide vor der gleichen Wand und hier ist für beide der Glaube gefordert.

In der Geisteswissenschaft oder in der Kultur ist es ja vielfach auch so, dass es kaum noch etwas wirklich Neues gibt. Es sind in der Regel alte Hüte, die nur immer wieder umgepresst und neu drapiert werden. Es gibt Grundvisionen – diese Grundvisionen sind abhängig von den jeweiligen Grunderkenntnissen, Grundeinsichten oder Grundglaubensüberzeugungen, die diese Visionen im Prinzip prägen. In ihrer Ausformung sind Visionen natürlich auch ausgesprochen abhängig von der Zeitentwicklung, von der Kultur, vom politischen, vom wirtschaftlichen Umfeld. Nach meiner Auffassung sind unserer Gesellschaft zudem die großen Visionen verlorengegangen. Das hat zweifellos mit der historischen Entwicklung zu tun. Betrachten wir nur die gesellschaftlichen Grundsysteme der letzten 100 oder 150 Jahre, die Vision des Kaiserreichs oder die einer alten Monarchie. Das waren ja durchaus Visionen, wie sie teils auch Francke hatte. Der König oder das Haupt als erster Diener des Staates, dem Wohl des Staates verpflichtet, der nicht auf tausend Leute Rücksicht nehmen muss, sondern von seiner Stellung her viel Positives bewirken kann. Diese Vision ist ja nun wirklich nicht mehr vorhanden.

Bei uns, gerade in Deutschland, sind wir eben in 100 Jahren so schrecklich gebeutelt worden, dass wir ziemlich visionslos geworden sind. Das zeichnet uns oder belastet uns – je nachdem, wie man es sehen will, auch in Gesamteuropa. Es gibt vielleicht kein Volk, kein Gebiet, wo es zu so heftigen Desillusionierungen kam wie in Deutschland. Und seit dem Untergang des real existierenden Sozialismus fehlen die großen Visionen einfach. Das war ja eine letzte große und zudem eine Utopie, die theoretisch etwas für sich hatte. Ich habe mich mit überzeugten Marxisten, Kommunisten immer recht gut verstanden, trotz unterschiedlicher Standpunkte, weil ich sagen konnte (man hat es oft nicht gern gehört, aber man hat es dann auch zugegeben): Wir beide sind Gläubige, wir beide haben Visionen – eines Reiches Gottes im Himmel und, sagen wir es mal so plakativ, einer Art »Reich Gottes auf Erden«, wie der Marxismus es wollte. In der Bibel gibt es ein Wort: An ihren Früchten sollt ihr sie erkennen. Man muss sich dann einmal genau die Folgen ansehen, wenn die Bindekraft ehemals großer Visionen nachlässt. Ein zerstörendes Element all dieser Visionen, ob sie nun religiös oder nicht religiös sind, ist aus meiner Sicht zweifellos das Geld und damit verbunden das Streben und Gieren nach einem Leben in großem Wohlstand.

General consensus has it that little is certain these days. Our era, many feel, is distinguished by the dwindling of certainties and fixed points of reference. Of course there are various causes for this. But still one has to ask if it is truly taking place. Certainties, I am persuaded, always have to do with paradigms and ideologies. Without a corresponding ideology there can be no certainties. And already this was so with Francke in his time. Francke's certainty, of course, arose from his Christian-Biblical worldview, and that determined his life, his thought, his actions and also his vision. Now if someone has another worldview, for instance a materialistic one, his certainties, his vision, will ultimately have a very different character.

But in the final instance, the particular worldview is decisive. And there are, therefore, perhaps two basic attitudes. Some are satisfied with this analysis and become agnostics or consumerist-materialists who claim that it is no longer possible to hold anything in this world as a certainty. And others seek out novel certainties. We see this search for new certainties among an inquisitive youth. Not the majority of young people, of course. But it is interesting, for example, that so many so-called youth religions were established in the 1970s and 80s of the previous century. Of course this is especially interesting to me as a theologist and a scholar of religion: groups mostly of Asian origin that enjoyed a significant reception and became very popular among certain members of a youth culture stripped of any sense of certainty. It is interesting, and studies have proved it, that generally these were young people from an alternative scene who rebelled against their parents' bourgeois mentality or whatever other mentality, who did away with that, took to the streets, became alternative, had no certainty anymore and sought out new certainties.

Now there is always the question as to where to find these new certainties. They are to be found in ideologies. We have this phenomenon in politics. Consider the question of the radical right, movements made up mainly of young people. We have this phenomenon in the area of religion, where, interestingly enough, we have a number of young people, young families, in neo-Pietiest and Charismatic groups. And we also see it, in fresh philosophical endeavours that have a renewed engagement with science and its limitations. There is a return to certainties, but it is hardly a mass phenomenon, rather these are groups attempting to contemplate life, to think about themselves, about the age-old basic questions of humankind – who am I, where do I come from and where am I going? And they come to fundamentally different certainties and to different results. Certainty can end in fanaticism, but there is no reason that it necessarily must. Certainty need not become intolerant. If one is convinced, as I am personally, that one day I will have to account for my life, my thoughts, my feelings and desires, for my motivations, and that there is a countervailing force and authority, then I will attempt to lead my life differently from somebody who says that there is no certainty here.

It was not long ago that the socialist camp thought you could proclaim that there was a comprehensive scientific understanding of the world. Science had exhaustively studied everything, especially the natural sciences, and what they had established was certain and to be taken as a given. Truly significant people – as a rule they have to be significant – from the various fields of the natural sciences, will validate that on the one hand, knowledge, which always has to do with certainty, has grown immensely, but will also confirm that our certainties themselves have diminished radically. A phenomenon that can again be interpreted from a secular perspective and that I, in my position, of course interpret this way: science, even the natural sciences, will never ever provide facts, certain facts of the philosophical variety that cannot be subjected to critical scrutiny. And here again we are confronted with the phenomenon, in my view, described by the quotation: the end of philosophy is to know that ultimately we must have faith.

This is so for the religious person and it is so for the purely scientific thinker as well, for the consequences and the limitations of the natural sciences are absolutely restricted to the material world and to its fringes. And with regard to all that lies beyond it, neither I, as a Christian, nor the most famous scientist can say anything with absolute certainty. Here, both come up against the same wall and for both, ultimately, faith is necessary.

But in the humanities or in culture it is often the case that there is hardly anything truly new. In general it's just old news that has been recycled and repackaged. Sometimes there's an underlying vision – but in principle this vision will also be dependent on an underlying knowledge, on the underlying insights or convictions that determine it. Of course, the formation of any such vision is also markedly dependent on contemporary developments, on culture, on the political and economic environment. As I see it, such great, driving vision has been lost in our society. Doubtlessly, this has to do with historical developments. If we merely take a glance at the basic societal systems of the last 100 or 150 years, the vision of the empire or of an old monarchy, these were also visions not dissimilar from the kind that Francke had. The king or the leader as the first servant of the state, committed to the state's well-being, not required to take any notice of the opinions of his thousands of subjects, but able instead to do a lot of good from his own position and based on his own convictions. This vision no longer really exists.

Here in Germany we've been so shaken by the past 100 years that we have become relatively visionless. That marks us or burdens us, depending on how one wants to see it, in the European context as well. There is perhaps no other people, no other region, where there has been such significant disillusionment as in Germany. But after the failure of the socialist enterprise in East Germany, this variety of great vision is simply lacking. That was one final driving vision and also a utopia that, theoretically, had something going for it. I have always got along well with persuaded Marxists, communists, despite a difference in standpoint, because I could always say – often they didn't want to hear it but then finally conceded the point – that we are both believers, we both have visions of a kingdom come, to put it boldly, of the Kingdom of God in heaven and of the Kingdom of God on Earth, as Marxism had it.

In the Bible there is a saying: You shall know them by their fruits. We ought to take a good look at the consequences this diminishing of the unifying power of formerly great visions has. Doubtlessly, at least in my view, one destructive element threatening all of these visions, religious or not, is money and everything that goes with it, all of the striving and greed for a life of great affluence.

VI

Philipp Oswalt
Architekt / Architect

Wir glauben an mehr Gewissheiten als es tatsächlich gibt. Durch
die Stabilität unseres Gesellschaftssystems, für das ich sehr
dankbar bin, sind wir sehr stark, glaube ich; aber es ist historisch
auch eine sehr ungewöhnliche Situation! Ich bin Westdeutscher,
muss man dazusagen, 1964 geboren. Das heißt: Seit '45 Frieden,
Wohlstandsentwicklung ohne große Krisen – darin bin ich auf-
gewachsen. Das ist eine Kontinuitätserfahrung, die etwas Verfüh-
rerisches hat. Insofern habe ich eigentlich schon den Eindruck,
dass diese Entwicklung nicht endlos sein wird und dass wir allge-
mein viele Gewissheiten annehmen, die sich doch in dieser, der
nächsten oder übernächsten Generation wieder auflösen werden.
Es gibt auch ganz klare Punkte, an denen ich das festmache.
So erweisen sich beispielsweise bereits Alltagsdinge, mit ein biss-
chen innerem Abstand betrachtet, weit weniger kontinuierlich,
als man denkt.

Interessant, einen Blick darauf zu werfen, ist auch die Architek-
tur-Biennale im nächsten Jahr. Sie wird von Rem Koolhaas kura-
tiert. Er hat für die Nationenpavillons die Idee aufgeworfen, sich
mit der Geschichte der letzten 100 Jahre zu befassen. Alles steht
zunächst unter dem Arbeitstitel Absorbing Modernity. Ich habe
mich gefragt: Wie würde ich dieses Thema angehen? So habe ich
den Projektvorschlag gemacht, es anhand der Patente anzugu-
cken. Patente sind ja die rechtliche Absicherung von Erfindungen,
vor allem technischen Erfindungen, und sie sind insofern sehr
interessant, weil sie eigentlich eine Dokumentation der ständigen
Modernisierung, der Moderneentwicklung sind, indem immer
wieder neue Dinge entwickelt werden. Wenn man zum Beispiel
Architekturen hernimmt – wobei, es werden ja keine Architekturen
patentiert, sondern, was weiß ich, zum Beispiel eine Glasscheibe.
Also, die Herstellung einer Glasscheibe, die Doppelverglasung, die
Beschichtung des Glases, die Glasfüllung etc., das sind solch kon-
krete Sachen. Das heißt, man hat allein im Bauwesen in den letzten
100 Jahren eine knappe Million an Patenten und Patentanmel-
dungen. Das ist sozusagen die zentrifugale Kraft der Modernisie-
rung. Ich meine dies nicht als stilgeschichtliche Frage! Seit Beginn
der Moderne um 1800 haben wir uns durch diese ständigen Er-
neuerungen vielmehr von Traditionen entfernt und die technische
Entwicklung ist dabei ein wesentlicher Faktor.

Wenn wir beispielsweise das Bauhaus in diesem Lichte betrach-
ten, dann ist dies ein Gebäude, in dem eben nicht die technische
Innovation qua Erneuerung im Sinne der aktuellen Erfindungen der
Zeit propagiert wurde. Das Haus ist 1926 gebaut worden, und
zwar nicht an der trading edge der Technologie jener Zeit. (Das ist
übrigens etwas, das der Erfinder und Architekt Buckminster
Fuller am Bauhaus kritisiert hat.) Man könnte vielmehr sagen: Das
Bauhaus ist eine Spolienarchitektur der Industrialisierung des
19. Jahrhunderts. Das, was man hier findet, sind Elemente, die sich
im Kontext der Industrialisierung, auch des Industriebaus des 19.
Jahrhunderts, herausgebildet haben. Da könnte man natürlich de-
goutant die Nase heben uns sagen: Was hat denn Herr Gropius
gemacht, er war doch gar nicht so progressiv, wie er sich immer
darstellte, sondern er hat sich eigentlich auf eine historische Spur
in der Architektur gemacht. Aber das wäre eine Fehleinschätzung!
Es scheint eine wesentliche Leistung des Architekten zu sein – und
das war ja sehr ausgesprochen am Bauhaus –, wieder die Gesamt-
heit zu suchen. Wenn ich davon spreche, dass jene Erfindungen
die zentrifugale Kraft der Modernisierung sind, sehe ich auch, dass
wir es mit lauter Fragmenten zu tun haben. Das heißt, es geht
um lauter Erfindungen in Einzelbereichen. Und das unterminiert

eigentlich, was die Gesellschaft an Konsistenz hervorgebracht hat. Hier sehe ich die tragende Rolle des Bauhauses, wo versucht worden ist, Reintegration in eine neue Gesamtheit und damit auch eine gewisse Sinnstiftung zu begründen. Insofern ist dieser bekannte Slogan von Gropius – Kunst und Technik, eine neue Einheit – nicht eigentlich eine große Utopie, sondern zunächst einmal die Benennung eines Konfliktfeldes. Die Technik hat nämlich durch ihre ständige Erneuerung diese Einheit sozusagen aufgesprengt und bringt eigentlich die Suche mit sich, diese Einheit wieder neu zu definieren. In der Moderne kann dieses Konsistenzversprechen nicht mehr aus der Tradition heraus geleistet werden – deswegen dann der Traditionsbruch. Doch der Traditionsbruch ist nicht etwas aus dem Bauhaus oder den Avantgardisten der Moderne heraus, die diesen sozusagen forcieren, sondern diese ziehen eigentlich die Schlussfolgerung aus etwas, das zivilisatorisch schon längst stattgefunden hat.

Wir brauchen keine Utopien der Erneuerung. Die Erneuerung findet von sich aus statt durch dieses wirtschaftlich-technische System, das die Moderne auszeichnet. Utopien sind eigentlich Stabilisierungs- und Reparaturversuche. Das wird auch jedem Menschen auf der Straße klar: Nehmen Sie den Klimawandel – die Utopie der Erderwärmungsbegrenzung um zwei Grad Celsius ist ein großes Konservierungsmodell und setzt natürlich radikale Veränderungen in vielen Lebensbereichen voraus. Oder wenn man sagt, dass wir im Anthropozän leben, in dem es allerdings keine Weltregierung gibt, in dem das menschliche Tun einen Einfluss hat auf das, was auf dem Globus passiert, in der Akkumulation dieser jetzt sieben Milliarden, in Zukunft wohl neun Milliarden Menschen – das ist ja etwas, das jede Vorstellungskraft sprengt! Wie soll ich mich in ein Gesamtgeschehen einbringen, wo ich weiß, ich bin nur ein Neunmilliardstel, aber andererseits weiß: Es gibt eigentlich nicht die große Instanz eines Gottes, einer Weltregierung, die diesen Laden zusammenhält. Dann fällt doch diese Verantwortung wieder auf jeden Einzelnen zurück. Was ist dann eigentlich ein sinnvolles Verhalten? Das ist schwer vorstellbar. Auch zu wissen, dass, was ich tue, sich über Jahrhunderte hinweg auswirkt, ist konkret schwer vorstellbar. Das ist echt schwierig! Durch die Mittel, die wir als Menschheit entwickelt haben, kommen wir plötzlich in Entscheidungssituationen, die unserer Vorstellungskraft bislang völlig entzogen sind. Das empfinde ich irgendwie als einen Widerspruch, den ich für mich auch nicht auflösen kann. Das wäre dann sozusagen meine Utopie in meiner Arbeit, zu gucken: Kann ich darüber irgendwie ein sinnvolles Modell, ein Verständnis entwickeln? Eines, das eigentlich überhaupt sinnhaft ist. Oder ist es eine unlösbare Aufgabe?

Die Frage ist in der Tat, wie eine Kultur mit Unsicherheit und Ungewissheit umzugehen lernt. Und ich glaube: Das ist etwas, das wir wieder mehr lernen müssen! Ich meine, dass es Ostdeutschland durch die politischen Veränderungen der letzten zwanzig Jahre viel besser gelernt hat als der Westen, weil es natürlich durch heftige Transformationserfahrungen gegangen ist. Das hat der Osten dem Westen voraus, sozusagen ein Training, mit Veränderungen, auch mit Unsicherheiten umzugehen. Ich glaube, da hat der Osten kulturell dem Westen wirklich einiges voraus!

We believe in more certainties than actually exist. Through the stability of our social system, and I'm very thankful for this, we're very strong, I think; but historically this is also a very uncommon situation! I'm a West German, I should add, born in 1964. That means: from 1945 onwards, peace and growing prosperity without any major crises – this is the world I grew up in. It's an experience of continuity that has something seductive about it. To an extent, I already have the impression that this development won't be endless and that we're generally taking up a lot of certainties that will then undone in this generation, the next or the one after that. And there are some really clear points where this becomes apparent to me. Some everyday occurrences, for instance, observed with a little bit of internal distance, prove to be much less continuous than one thinks.

Interesting, the Architecture Biennale is also having a look at this next year. It's being curated by Rem Koolhaas. For the national pavilions he came up with the idea of engaging with the history of the last 100 years. For now everything is under the working title »Absorbing Modernity«. I asked myself: How would I address this subject? And I suggested looking at it through patents. Patents are the legal protection of inventions, especially technical inventions, and they are interesting to the extent that they actually provide a documentation of the constant modernization, the development of modernity, in which new things are always being developed. If you take architecture, for example – although architecture itself doesn't get patented but rather, oh, I don't know, a pane of glass for example. So then, the production of the pane of glass, the double glazing, the coating of the glass, the filling, etc., concrete things like this. This means that even just in architecture we have a good million patents and patent applications over the last 100 years. This is, so to speak, the centrifugal power of modernization. I don't mean this as a question of the history of style! From the beginning of modernity around 1800 we've become much more estranged from tradition through this constant innovation, and technical development is an essential factor here.

If, as an example, we look at the Bauhaus in this light, then this is a building that does pointedly does not propagate technical innovation qua progress in the sense of the contemporary inventions of the time. It was built in 1926 and was hardly on the trading edge of the technology of the time at that. (This is, by the way, something that the inventor and architect Buckminster Fuller criticized about Bauhaus.) Rather, one could say: Bauhaus is a spolia architecture of the industrialization of the 19th century. What we find here are elements that came out of the context of industrialization, and from the industrial building projects of the 19th century. Of course, one could turn one's nose up in disgust and say: What did Mr. Gropius really accomplish, he wasn't at all as progressive as he always claimed, he really just followed an historical trace in architecture. But this would be a misjudgment! For an architect it appears to be an essential accomplishment – and this was very pronounced in Bauhaus – to seek out totality again. When I speak of these inventions as the centrifugal force of modernization, I also see that we are dealing with a bunch of fragments. Which is to say that these are all inventions in individual fields. And that actually undermines what society and consistency have brought forth. Here, I see the fundamental role of Bauhaus, where the attempt is a reintegration into a new totality and alongside this also to endow it with a certain meaning. In this sense, Gropius's well-known slogan – art and craft, a new unity – is not really an utopia but rather just the identification of a field of conflict. Namely, technology, through its constant innovation, had broken apart this unity and at the same time actually launches the search to redefine this unity. In modernity this promise of consistency can no longer be located in tradition – and this is the reason for the break with tradition. But this break is not something that is forced, so to speak, by Bauhaus or the

avant-garde of modernity, but rather they are simply following the logical progression of something that has already been occurring for a while in civilization.

We don't need utopias of innovation. Innovation occurs all by itself through this economic-technical system that distinguishes modernity. Utopias are really attempts at stabilization and reparation. Any random person on the street knows this: take climate change – the utopia of limiting global warming to two degrees Celsius is an important model for conservation and of course also requires radical changes in many aspects of life. Or if we say that we're living in the epoch of the Anthropocene, but without a world order, in which human activity has an influence on what is happening to the globe, in the accumulation of what are now these seven billion and in the future nine billion people – that's something that defies comprehension. And how am I to feel a part of a whole, knowing that I am only one nine-billionth but also know: there is no overarching instance of a god, a world order, holding it all together. Then this responsibility falls again to every individual. So how to act meaningfully? It's hard to imagine. And to know that whatever I do will have an effect for centuries to come, that is hard to imagine. It's really tough! Through the means that we've developed as a species, we've suddenly come to decisions that completely exceed our powers of imagination. Somehow I perceive this as a contradiction that I can't overcome in my own life. My utopia in my own work, to put it that way, would be to see: can I somehow develop a meaningful model, an understanding? One that makes any sense at all. Or is this an impossible task?

In reality the question is how a culture learns to deal with insecurity and uncertainty. And I believe: this is something we still have to learn! I think East Germany, through the political changes of the last twenty years, learned it much better than the West, because of course it experienced really drastic transformations. This is an advantage that the East has over the West, a kind of practice, in a way, for dealing with changes, and also with uncertainties. I believe that for the East this is really a cultural advantage over the West!

Günther Reimann
Ökonom und Journalist / Economist and journalist

Große Ideen haben in der Geschichte eine wesentliche Rolle gespielt und werden es auch weiterhin tun. Aber als politisch gestaltende Kraft können sie nur in der Zeit eines revolutionären Umbruches einer Gesellschaft wirken, wenn der leidenschaftliche Glaube an eine bestimmte Idee diejenigen beseelt, welche in Spitzenstellungen des Staates rücken und Macht ausüben können.

Jetzt befindet sich die Welt in einem internationalen Vakuum. Die von den USA dominierte Weltordnung des Westens ist nach dem Zusammenbruch des Sowjetimperiums zerfallen. Eine neue Weltordnung ist noch nicht entstanden. Es besteht eine Art Interregnum.

Die zunehmenden Konsumbedürfnisse der Rentnerklasse und der oberen Einkommensschichten erfordern eine hohe Entwicklung der Produktivität in den industriellen Produktionsstätten. Der Sinn der Höchstentwicklung der Produktivkräfte scheint das Ziel des parasitären Luxuslebens einer kleinen Minderheit. Diese Minderheit wächst an Zahl, wenn der Rentenkapitalismus breite Massen teilnehmen läßt. Dann müssen neue Gebiete für den Tourismus erschlossen werden. Seine finanzielle Grundlage ist der Rentenkapitalismus. Die Endkonsumenten sind indes ohne politische Macht.

Die zunehmende Standardisierung und Regulierung des menschlichen Lebens in den Spitzenländern des Industrialismus der westlichen Welt drückt die Qualität des Lebens herab, der Bereich der persönlichen Freiheit wird eingeengt. Je stärker sich dieser Prozess entwickelt, umso mehr werden Orte und Länder geschätzt, wo man nicht staatlicher Bürokratie und Polizeigewalt begegnet. Es gibt Länder oder Ländchen, die ihre nationale Souveränität ausnutzen, um sich als Oasenland dem von staatlicher Bürokratie verfolgten Menschen als Ort persönlicher Freiheit anzubieten, vorausgesetzt er ist vermögend und vermag das Oasenland zu bereichern.

Oft wird über die Endkrise orakelt. Es gibt keine Endkrise in dem Sinn, dass das internationale Währungs- und Finanzsystem zusammenbrechen und ein Vakuum auf diesem Gebiet entstehen wird. Es wird Notlösungen geben, aber Sie werden in ein neues System internationaler Währungen eingefügt werden. Es wird post factum einen Weltplan und eine Verständigung geben. Aber erst kommt die Krise, die Teillösungen notwendig macht.

Die schleichende Krise des Rentenkapitalismus wird zu einer Krise des sozialen Friedens führen. Es beginnt ein neuer Kampf der sozialen Klassen um die Verteilung des Mehrwertes und gegen ein System, das den Massen die soziale Sicherheit nimmt. Konkret wird die internationale Währungskrise zu einer Gefährdung der Rente. Die Konsolidierung des Systems durch den Rentenkapitalismus wird unterminiert. Mit einer goldwertigen Währung würde eine neue solide, wertbeständige Grundlage für den Wiederaufbau eines Rentenkapitalismus hergestellt – temporär. Aber im Übergang wird die Rentenbasis des sozialen Friedens so eingeengt, dass der Boden für neue sozialrevolutionäre Krisen entsteht. Die politischen Parteien, deren Bürokratien im Rentenkapitalismus verwurzelt sind, werden verunsichert und zutiefst kompromittiert. Die Aussicht auf eine neue Expansions- und Prosperitätsperiode – für eine Generation – kann erst nach einer tiefen deflationistischen Krise des Rentenkapitalismus, der sich in fünfzig Jahren nach dem Zweiten Weltkrieg entwickelt hat, zur Wirklichkeit werden. Die schleichende Krise der Parteien und Bewegungen, die die Verteidigung der Rente auf ihr Banner schreiben, führt sie zu einem Kampf gegen Windmühlen.

Das internationale Finanzkapital finanziert die Konkurrenz und die eigenen Verluste. Es ist stärker verbunden mit dem kapitalintensiven als mit dem lohnintensiven industriellen Sektor, wo die

menschliche Arbeitskraft mit den Maschinen konkurriert – während in den kapitalintensiven Industrien Maschinen mit Maschinen konkurrieren, die vom Finanzkapital finanziert worden sind. In den fortgeschrittenen Industrieländern ist die Konkurrenz von Maschine gegen Maschine viel wirksamer für den Erfolg als die alte Konkurrenz Maschine gegen menschliche Arbeitskraft. Deswegen schreitet der technische Fortschritt in den alten Industrieländern schneller voran als in den zurückgebliebenen Entwicklungsländern. Die Kluft zwischen beiden in Bezug auf Produktivität oder Produktivkraft der Arbeit erweitert sich. Sie wird sich mit den kommenden technischen Revolutionen weiter vergrößern.

Als Zeitgenosse habe ich häufig die Fehleinschätzungen der Zukunft seitens strategischer Planer beobachten können, die glaubten, mit der Macht der Mächtigen die Zukunft gestalten zu können. In den zwanziger Jahren dachten sie, den alten Krisenzyklus überwunden zu haben. Stattdessen begannen der Zusammenbruch des Kredit- und Bankensystems und die tiefe Depression, die nicht mehr durch den alten Konjunkturzyklus beendet werden konnte. Danach begann der Staat als Interventionist in großem Umfang, das kapitalistische System zu stützen und zu reformieren. Die staatlichen Führungen in den USA und auch in Deutschland unter Hitler wussten nicht im Voraus, dass sie vor einer fatalen Wahl stehen werden: einer neuen deflationistischen Krise oder eines neuen Inflationismus, der mit budgetären Defizitfinanzierungen beginnen würde. Um dieser Wahl zu entgehen, wurde der Zweite Weltkrieg von Hitler ausgelöst. Aber die Konsequenzen wurden falsch eingeschätzt. Am Ende glaubten die amerikanischen Sieger, eine neue Weltordnung errichten zu können auf Grundlage eines von ihnen kontrollierten und regulierten Weltkapitalismus. Wir wissen jetzt, dass diese Pläne Illusionen waren. Sie beeinflussten jedoch in starkem Maße die Gestaltung der Nachkriegswelt.

Great ideas have always played an essential role in history and will continue to do so. But they only become an actual political force in society in times of revolutionary upheaval, when the passionate belief in a certain idea motivates those who come to positions of power in the state and can exercise their influence.

At present the world is in an international vacuum. The western world order dominated by the US disintegrated after the collapse of the Soviet empire. A new world order has not yet come into being. Instead there is a kind of interregnum.

The growing consumer needs of senior citizens and of higher income brackets require rapid progress in productivity at sites of industrial production. The ultimate purpose of the maximum development of the forces of production appears to be the parasitic luxury lifestyle of a small minority. This minority grows in number when pension capitalism allows the masses to take part. This requires new territories for tourism to open up. Its financial basis is pension capitalism. In this way, consumers lack any political power.

The growing standardization and regulation of human life in the leading industrial nations of the western world lowers the quality of life, the realm of personal freedom is constricted. The stronger this process becomes, the more value is given to places and countries where one does not encounter state bureaucracy and police violence. There are small countries that exploit their national sovereignty to provide an oasis from state bureaucracy and a place of personal freedom for those evading prosecution, as long as they are wealthy and stand to make the oasis country wealthier as well.

There are any number of doomsday prophesies. There will be no doomsday in the sense that the international monetary and financial system will break down to be replaced by a vacuum. There will be emergency solutions, but these will be integrated into a new international monetary system. Post facto there will be a world plan and an agreement. But first there will be the crisis that makes these partial solutions necessary.

The creeping crisis of pension capitalism will lead to a crisis of social peace. It begins with a new struggle between social classes over the distribution of surplus value and against the system that takes social security from the masses. Concretely, the international monetary crisis is becoming a threat to pensions. The consolidation of the system through pension capitalism is being undermined. A gold standard would bring a newly solid, stable basis for the reconstruction of pension capitalism – temporarily. But during the transition, the pension basis of social peace will be so restricted that there will be new and fertile ground for social-revolutionary crisis. Political parties, whose bureaucracies are rooted in pension capitalism, are being destabilized and deeply compromised. The prospect for a new period of expansion and prosperity – for a generation – can only become a reality after a deep deflationary crisis of pension capitalism, which developed in the fifty years following the Second World War. The creeping crisis of parties and movements who take the defense of pensions as their rallying cry, leads them into tilting at windmills.

The international financial capital funds its competition and its own losses. It is more closely bound to the capital-intensive industrial sector than to the loan-intensive one, where the human labor force competes with machines, whereas in the capital-intensive industries, machines compete against machines that are bankrolled by financial capital. In advanced industrial countries, competition between machines is much more productive of success as the old competition between machines and human labor. For this reason, technical progress in older industrial countries advances more quickly than in the lagging developing nations. The gap between the two in terms of productivity or productivity of labor is growing wider. It will become even wider in the new technical revolution.

As a contemporary I have often been able to observe miscalculations about the future on the part of strategic planners who believed they could shape the future with the power of the powerful. In the twenties they thought that they had overcome the old cycle of crises. Instead there was the collapse of the credit and banking system and a deep depression that could no longer be ended through the old economic cycle. Then the state began to support and to reform the capitalist system as an interventionist on a large scale. The national control in both the US and in Germany under Hitler did not know in advance that they would find themselves confronted by a fatal decision: either a new deflationary crisis or a new inflationism that would begin with budgetary deficit financings. In order to avoid this choice, Hitler began the Second World War. But the consequences had been miscalculated. In the end, the American victors thought they could establish a new world order on the basis of a world capitalism controlled and regulated by them. We now know that these plans were illusions. But they greatly influenced the shape of the post-War world.

Jorinde Voigt

Künstlerin / Artist

*Für mich als Künstlerin sind die Begriffe Gewissheit und Vision an-
einander gekoppelt – sie sind der Beginn jeder neuen Arbeit, sozu-
sagen der Kern der Sache. Teilweise wartet man ziemlich lange,
bis man das Gefühl von Gewissheit darüber hat, wie man anfängt.
Daran geknüpft ist auch die Vision, was überhaupt möglich ist.
Es gibt nämlich so etwas wie eine Vision für den Sinn: Erst grenzt
man das Thema ein bzw. weiß man schon lange, dass man sich
damit beschäftigen, aber nicht, wie man es angehen will. Dann gibt
es verschiedene Methoden, sich dem anzunähern, um zu dem
Punkt der Gewissheit zu kommen, dass das der richtige Ansatz ist,
um das Thema aufzufalten. Teilweise passiert es fast nebenbei,
dass man plötzlich weiß: Jetzt hab ich's! Wenn dieser Moment der
Gewissheit da ist, kann ich teilweise vier oder fünf Monate am
Stück an diesem Thema arbeiten – und es ist ein einziger Flow. Ich
kann aber auch vier bis fünf Monate oder länger auf diesen Punkt
warten!*

*Oft sind bestimmte Arbeiten ganz spezifisch mit einer Vision ver-
knüpft. Aber selbst wenn man sozusagen die Umrisse vor dem
inneren Auge sieht, gibt es da noch keine Skalierung. Noch ist alles
eher schattenartig, kann ganz klein oder ganz groß sein – doch
gibt es so etwas wie eine Vorahnung, wo das hinführen könnte. Diese
Ahnung wird gekoppelt an die Gewissheit, wie man dahin kommen
kann, zum Beispiel, indem die Haltung zum Konzept wird. Natür-
lich ohne zu wissen, was dabei herauskommt. Aber man weiß sozu-
sagen, welche Straße man nehmen muss. Wenn sich dann die
Gewissheit über den passenden Ansatzpunkt einstellt – also, das ist
der tollste Moment! Dann endlich werden die Handlungsmöglich-
keiten sichtbar. Oft ist es bis dahin ein monatelanges Herumeiern
um das Thema. Dabei bilden sich allerdings auch viele Ansätze
für zukünftige Arbeiten.*

*Aus diesem Moment der Gewissheit über das Wie, über die Me-
thode, folgt dann eine Vision des Gesamten. Dadurch, dass es
eine Ausrichtung gibt, gibt es natürlich eine Selektion, auch in der
Handlung, weil du eine andere Realitätswahrnehmung hast und
im gleichen Moment auch eine andere Realitätsbildung, indem du
eine Fokussierung hast. Das ist schon interessant. Dadurch entsteht
Dynamik in diesem Verhältnis von Gewissheit und Vision.*

*Ansonsten gibt es, meiner Beobachtung nach, überhaupt keine
Gewissheit in dieser ganzen Kunstwelt. Das ist mir schon oft auf-
gefallen, und wenn man es noch einmal genau unter diesem Aspekt
anguckt, lebt eigentlich die ganze Kunstwelt davon, dass es sie
einfach nicht gibt. Die einzelnen Subjekte finden hier ihre subjekti-
ve Gewissheit, aber es gibt keine übergeordnete. Sie wird manch-
mal durch Behauptungen im Kunstbetrieb hergestellt; das basiert
dann auf ganz bestimmten Parametern wie z.B. aktuell in der
Ausstellung der Neuen Nationalgalerie: Die vier wichtigsten deut-
schen Maler. Da gibt es schon, wie ich meine, eine kollektive oder
auf eine eigene Art auch sozusagen eine kuratierte Gewissheit.
Doch ansonsten, wenn ich sehe, was ich mit meinem Publikum er-
lebe, existiert eigentlich eine extreme Unsicherheit, aber auch
eine ausgeprägte Neugier auf die Dinge. Es scheint eine sehr große
Suche nach Gewissheit zu geben. Und die scheint auch sehr drin-
gend zu sein.*

*Ich hatte vor kurzem ein Gespräch mit Franz Kaiser über genau
dieses Thema. Er sagte: Das System tötet sich selbst. Und ich war
dann ganz erstaunt, als ich gemerkt habe ... Es gibt so einen Punkt,
wo ich das eben nicht sagen kann: Ich bin ja auch Teil des Sys-
tems. Für mich persönlich ändert sich überhaupt nichts in Bezug zu
dem, was ich tue. Für mich hat, was ich mache, die immer gleiche*

Unbedingtheit und wird es immer haben. Denn das hat auch eine ganz bestimmte Funktion, eine Art Erkenntnisgewinn oder Erfahrungsgewinn und ist völlig unabhängig von irgendeinem Markt oder von irgendeiner Popularität oder von irgendwelchen Massen. Und ich glaube total daran, dass es diese Ausrichtung überhaupt immer geben wird. Denn ich bin bestimmt nicht die Einzige, der es so geht. Es kann sein, dass solche Leute wie ich in der Zukunft nicht unbedingt mehr in der Kunst zu Hause sind, sondern vielleicht mehr – ich weiß nicht – in der Informatik oder in anderen Bereichen, wo viel ausprobiert werden muss. Ich kann mir auch vorstellen, dass es so eine Tendenz gibt, dass eine bestimmte Art von Herangehensweise an die Welt nicht unbedingt nur in einer Sparte zu Hause ist, sondern sich von der Kunst auf etwas anderes verschiebt. Aber Kunst ist eh so ein weiter Begriff.

Ich glaube, es geht letztendlich ja wieder um eine bestimmte Haltung, und die gibt es sowieso in allen Bereichen; sie taucht immer mal wieder auf. Insofern könnte man sagen: Die Kunstszene, wie man sie heute kennt – okay, dann stirbt die eben. Die stirbt wahrscheinlich am Kommerz. Und die Leute, welche die tatsächlichen Fragen stellen oder die Auseinandersetzungen führen und die auch überhaupt nicht kommerziell arbeiten, werden in anderen Feldern tätig. Denn man hört ja nicht auf, diese Fragen zu haben. Jede Generation richtet sich auch neu auf die aktuelle Zukunft aus. Und ursprünglich wollte ich ja auch nie Künstlerin werden. Ich bin in diesem Feld gelandet, weil es eigentlich keinen anderen Bereich gab, in dem das unterkam, was ich so mache.

For me as an artist, certainty and vision go together – at the be-
ginning of every new project they're at the heart of the matter, so
to speak. Sometimes you wait a while until you have a feeling of
certainty about what you're starting. But another part of this is the
vision of what is possible to begin with. Which is to say there is a
vision for the meaning of the work: first you delineate the subject
or maybe you've already known for a while that you want to
address it, but not how to go about it. And then there are different
methods to get closer to it, to come to the point of certainty
that this is the right approach to unpack this subject. Sometimes
it happens almost incidentally and you suddenly realize: I've got it!
As soon as this moment of certainty is there, sometimes I can
work for four or five months at a time on a single subject – and it's
a continuous flow. But I can also wait four to five months or longer
for this moment to arrive!

Often certain projects are very specifically linked to a particular
vision. But even when you see the general contours in your mind's
eye, the scale still isn't there. Everything's still kind of cloudy, it can
be very small or very big – but still you have a certain hunch about
where it might go. This, coupled with a certainty about how to
get there, for example, so that the approach becomes a concept.
Without knowing, of course, what is going to come out of it.
But you know, so to speak, what road you have to take. When the
certainty about the right approach finally arrives – well, that's
the best moment! Then, from there, the possibilities for how to
proceed become apparent. Often you have to wander around
the subject for months. But this also helps to develop a lot of ap-
proaches for future projects.

From this moment of certainty about the how, about the
method, emerges a vision of the whole. This vision is really some
thing like ... like the relationship between time and entropy. I find
that certainty and vision have a similar relationship to one another,
which is to say that they move, so to speak, in a certain direction.
Otherwise it would all just be repetitive, a mere repetition of a
sequence of the same practices. Since there is an orientation, of
course there is also a selection, even in practice, because you've
got a different perception of reality and at the same time a differ-
ent formation of reality through your focalization. That's pretty
interesting. This is what makes the relationship between certainty
and vision so dynamic.

Otherwise there is, to my mind, no certainty at all in the en-
tirety of the art world. I've often noticed this, and if you look at
it once again from precisely that angle, the entire art world really
thrives on the fact that there simply is no certainty. Individual
subjects can discover their subjective certainty, but there isn't any
that is universally applicable. Sometimes the art market makes
claims attempting to establish this kind of certainty, but then it's
always based on very specific parameters, like currently in the
exhibition in the New National Gallery in Berlin, for instance: the
four most important German painters. Here there is, I think, a
collective or in some way even a curated certainty, so to speak. But
otherwise, when I see what I experience with my audience, there
is really an extreme uncertainty but also distinct curiosity about
things. There seems to be such an enormous search for certainty.
And it seems so urgent.

Recently I had a conversation with Franz Kaiser on just this topic.
He said: the system is killing itself. And I was really surprised to
notice ... there is a point at which I can no longer say just that: I'm
also a part of the system. For me personally, this doesn't change
anything with regard to what I do. For me what I do is always inde-
pendent of all this and always will be. Because this also has a
certain function, a kind of enhanced recognition or enhanced ex-
perience and is completely independent from any market or any
popularity or any masses. And I totally believe that there will always
be this orientation. Because I'm sure I'm not the only one who
feels this way. It could be that people like me won't necessarily feel

at home in the art world in the future, but maybe more – I don't know - in programming or in other fields, where a lot has to be tried out. I can also imagine that there is a tendency for a certain kind of engagement with the world not to be at home in only a single field anymore but rather to move from art into something else. But art is such a broad term anyway.

I think it's ultimately all about a certain attitude, and this exists in all fields; it comes up again and again. To this extent you could say: the art scene as we know it today, okay, it's dying. It's probably dying of commerce. And the people asking the actual questions or leading discussions and who don't work commercially at all are beginning to work in other fields. Because we don't stop having all of these questions. Every generation orients itself toward the contemporary future in a new way. And originally I never wanted to become an artist. I ended up in this field because there was no other venue for the kind of thing I do.

Adela Babanova

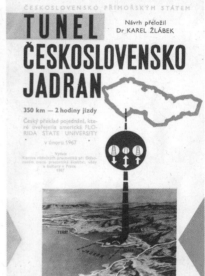

Abb. 1–8

Rückkehr nach Adriaport

Im Jahre 1975 hat der tschechische Wirtschaftsprofessor Karel
Žlábek, in Zusammenarbeit mit Ingenieuren in Prag, die kürzeste
Verbindung zwischen der Tschechoslowakei und dem Adriatischen
Meer gemessen und gestaltet. Die während des Tunnelbaus ausge-
grabene Erde aus der Tschechoslowakei, Österreich und Slowenien
(dem ehemaligen Jugoslawien) war zur Errichtung einer künstlichen
Insel im Adriatischen Meer vorgesehen. Die Insel, namens Adria-
port, sollte Teil des Binnenstaates Tschechoslowakei werden.
 Professor Žlábek hat zeitlebens an dem Projekt gearbeitet und
es schließlich vollkommen perfektioniert. Trotzdem endete das
Projekt als eine in den Archiven des Innenministeriums begrabene
utopische Vision.
 »Rückkehr nach Adriaport« spricht von der anhaltenden Sehn-
sucht von Binnenländlern nach dem Meer. Dargestellt wird das
Treffen des kommunistischen tschechoslowakischen Präsidenten
Gustáv Husák mit Professor Žlábek, der versucht, den Präsi-
denten von seiner Vision zu überzeugen. Die beiden Männer teilen
denselben Traum von einer Reise ans Meer, von Freiheit und
von Glück in der düsteren Realität des Sozialismus. Der Film stellt
eine Mischung aus Erfindung und historischen Tatsachen dar
und ist eine weitere Zusammenarbeit von Adela Babanova und den
Schriftstellern Džian Baban und Vojtěch Mašek.

Return to Adriaport

In the year 1975, Czech Professor of Economy Karel Žlábek, in
cooperation with the project engineering company Pragoprojekt,
designed and calculated the shortest connecting link between
Czechoslovakia and the Adriatic Sea by underground tunnel. The
soil dug up during the construction of the tunnel under Czech-
oslovakia, Austria and Slovenia (former Yugoslavia) was to be
used for building an artificial island in the Adriatic Sea. The island,
named Adriaport, was supposed to be a part of landlocked
Czechoslovakia.
 Professor Žlábek worked on the project throughout his life and
brought it to absolute perfection. Despite this, the project ended
as a utopian vision buried in the archive of the Ministry of Interior
Affairs.
 »Return to Adriaport« speaks of the enduring desire of inlanders
for the sea. It depicts the meeting of Czechoslovak communist
President Gustáv Husák with Professor Žlábek, who is trying to per-
suade the president to believe in his vision. The two men share a
dream of travelling to the sea, of freedom and happiness in the
gloomy reality of socialism. The film, a blend of fiction and histo-
rical facts, represents another cooperation of Adela Babanova
with writers Džian Baban and Vojtěch Mašek.

Abb. 1 – 8, 11 – 12
»Return to Adriaport«, 2013
video, PAL, 12 min.
created by Adela Babanova
written by Džian Baban & Vojtěch Mašek

Abb. 9 – 10
Tunnel Czechoslovakia – Adriatic Sea,
1979, Pragoprojekt
(original technical drawing study)

USPOŘÁDÁNÍ DOPRAVNY 1:1000

SITUAČNÍ SCHEMA, JEDNOKOLEJNÁ DOPRAVNA S MOŽNOSTÍ ROZŠÍŘENÍ NA DVOUKOLEJNOU

Abb. 9

PODÉLNÝ PROFIL

DÉLKY : 1 : 800 000 (0,5 cm = 4 km)
VÝŠKY : 1 : 20 000 (0,5 cm = 100 m)

SITUACE
1 : 800 000

Abb. 10

Abb. 11

				STÁTNÍ ÚSTAV	
				DOPRAVNÍHO	
				PROJEKTOVÁNÍ	
				ZÁVOD PRAHA	

TUNEL ČSSR – JADRAN
TECHNICKO-EKONOMICKÉ POSOUZENÍ
REALIZOVATELNOSTI

SITUAČNÍ NÁČRT DOPRAVNY

B·2·2

TUNEL 132 km 12 km

300 400

TUNEL ČSSR – JADRAN
TECHNICKO-EKONOMICKÉ POSOUZENÍ
REALIZOVATELNOSTI

SITUACE A PODÉLNÝ PROFIL B·2·1 11

PRAGOPROJEKT
KŘIŽOVÁ 60 PRAHA 5

Abb. 12

II

William Basinski

Bei der Archivierung und Digitalisierung analoger Tonbänder, die ich 1982 angefertigt hatte, entdeckte ich ein paar wunderbar ländliche Stücke, die ich längst vergessen hatte, da ich sie nie zuvor gehört hatte. Vor meinem geistigen Auge dehnten sich plötzlich atemberaubend weite, kinoreife amerikanische Ideallandschaften aus. Aufgeregt begann ich, die erste Tonschleife auf CD aufzunehmen und daraus ein neues Stück mit einer beliebigen, subtil arpeggierten Gegenmelodie aus dem Voyetra zu mischen. Zu meiner Überraschung und meinem Entsetzen merkte ich bald, dass das Band sich auflöste: Beim Abspielen verwandelten sich die Eisenoxide in Staubpartikel, die in den Recorder fielen und Leerstellen auf dem Band hinterließen, welche als Aussetzer in den entsprechenden Stellen der neuen Aufnahme zu hören sind. Ich hatte von ähnlichen Vorfällen gehört und befürchtete, ehrlich gesagt, dass es mir auch so ergehen könnte, da viele meiner frühen Arbeiten sich gefährlich nah an ihrem Verfallsdatum bewegten, doch bis dahin war es mir erspart geblieben. Und nun plötzlich das! Die Musik war im Sterben begriffen. Ich war dabei, den Tod einer mitreißenden Melodie aufzunehmen. Das war eine sehr emotionale und auch mystische Erfahrung für mich. Tief in diesen Melodien verwoben lagen meine Jugend, mein verloren gegangenes Paradies, die idyllische amerikanische Landschaft – allesamt im Begriff, sanft, würdevoll, wundervoll zu sterben. Leben und Tod wurden hier als ein Ganzes aufgenommen: der Tod als normaler Teil des Lebens, eine kosmische Verwandlung, eine Transformation. Als die Auflösung vollendet war, blieb vom Tonkörper nichts als ein schmaler Streifen aus klarsichtigem Plastik mit ein paar Akkorden, die sich verzweifelt festklammerten; die Musik hatte sich in Staub verwandelt, der als Häufchen und Klümpchen den Laufpfad des Tonbands säumte. Doch das Wesen und die Erinnerung an Leben und Tod dieser Musik war gerettet worden: auf ein neues Medium übertragen, erinnert.

William Basinski
New York, 2001

Nachtrag
Am 11. September 2001 stand ich auf dem Dach meiner Wohnung in Brooklyn, weniger als eine Seemeile vom World Trade Center entfernt, unserem Fanal, unserem Kompass. Der Turm, der hoch über alle anderen Türme in New York ragte, mein Nachtlicht. Meine Nachbarn und ich wurden Zeugen des Untergangs der Welt, so wie wir sie kannten. Vor unseren Augen brachen diese gewaltigen Strukturen zusammen; an diesem kristallklaren Tag beobachteten wir eine uns unverständliche Veränderung der Landschaft: So wie ein Vulkan, der hinter Bäumen verschwindet, sahen wir diese wunderbare minimalistische, von Menschenhand erschaffene Struktur verschwinden. Wir waren entsetzt. Trotz der katastrophalen Brände ahnten wir nicht, dass die gigantischen Gebäude in sich zusammenfallen, dass sie hinter der Skyline von Lower Manhattan einstürzen würden. Aber genau dies geschah. Wir waren in einem Schockzustand. Wir saßen auf Gartenstühlen auf der Dachterrasse und sahen, wie das Feuer die ganze Nacht hindurch bis in den frühen Morgen loderte, während im Hintergrund die Disintegration Loops liefen. Das menschliche Ausmaß der Katastrophe konnten wir damals nicht einmal ansatzweise erahnen. Das kam alles später, zusammen mit den Tränen und dem Schmerz. Da war es, das »Ende der Welt«, von dem wir wussten, dass es

früher oder später kommen würde: Wir hatten es vergessen, doch mit einem Schlag war es zurück in den Köpfen. In den folgenden Tagen und Wochen sah ich, wie meine Freunde und ich in unseren persönlichen Schlaufen aus Angst und Terror zerfielen – jeder auf seine eigene Art und Weise, mit seinen eigenen Worten, zu seiner eigenen Zeit. Ein nicht enden wollender Alptraum. Ein Weckruf, den niemand bestellt hatte. Die Herzen der Menschen waren gebrochen, und mit einem Mal verschwanden der Egoismus, die Arroganz, die Hässlichkeit. Was blieb, waren aufrichtiges Mitgefühl, Güte und Liebe füreinander – das, was Menschen aus uns macht. Das Ende einer Ära: ein neuer Anfang.

In the process of archiving and digitizing analog tape loops from work I had done in 1982, I discovered some wonderful pastoral pieces I had forgotten about, having never recorded them before. Beautiful, lush, cinematic, truly American pastoral landscapes swept before my ears and eyes. With excitement I began recording the first one to CD, mixing a new piece with a subtle random arpeggiated countermelody from the Voyetra. To my shock and surprise, I soon realized that the tape loop itself was disintegrating: as it played round and round, the iron oxide particles were gradually turning to dust and dropping into the tape machine, leaving bare plastic spots on the tape, and silence in these corresponding sections of the new recording. I had heard about this happening, and frankly was very afraid of this happening to me since so much of my early work was precariously near the end of its shelf life. Still, I had never actually seen it happen, yet here it was happening. The music was dying. I was recording the death of this sweeping melody. It was very emotional for me, and mystical as well. Tied up in these melodies were my youth, my paradise lost, the American pastoral landscape, all dying gently, gracefully, beautifully. Life and death were being recorded here as a whole: death as simply a part of life; a cosmic change, a transformation. When the disintegration was complete, the body was simply a little strip of clear plastic with a few clinging chords, the music had turned to dust and was scattered along the tape path in little piles and clumps. Yet the essence and memory of the life and death of this music had been saved: recorded to a new media, remembered.

William Basinski
New York City, 2001

Postscript

On September 11th I was on my roof in Brooklyn, less than 1 nautical mile from the World Trade Center, our beacon, our compass: that which towered so far above every other skyscraper in NYC, my nightlight. My neighbors and I witnessed the end of the world as we knew it that day. We saw those towering structures collapse before our very eyes, on a crystal clear day we saw the incomprehensible change of landscape: like a volcano disappearing behind trees, we saw this magnificent minimalist human structure disappear. We were appalled. Despite the catastrophic fires, we had no idea that these gigantic structures would collapse ... cascade below the lower Manhattan skyline. But it happened. We were in shock. We sat on the roof terrace in lawn chairs and watched the fires burning all day into night with »The Disintegration Loops« playing in the background. The human scale of the catastrophe we couldn't even comprehend at the time. That would come next, in tears and agony. This was the »end of the world« we knew was coming sooner or later, but had forgotten about ... put in the back of our minds. In the next days and weeks, I watched as my friends and I disintegrated in our own personal loops of fear and terror ... each one happening on its own terms, in its own language, at its own pace. A nightmare cascading out of control. A wake-up call no one wanted to answer. People's hearts had been shattered and what cascaded down immediately was the selfishness, the arrogance, the ugliness. What remained was the heartfelt compassion, kindness, and love for each other which makes us human. An end of an era ... a new beginning.

Abb. 1

Abb. 2

Abb. 3

Abb. 4

Abb. 5

Abb. 6

Abb. 1 – 6
»The Disintegration Loop 1.1«, 2012
video, PAL, 62:18 min.

Marc Bijl

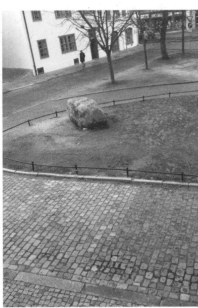

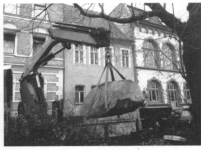

Abb. 2

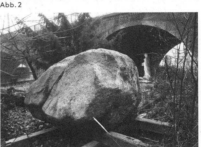

Abb. 1

Abb. 3

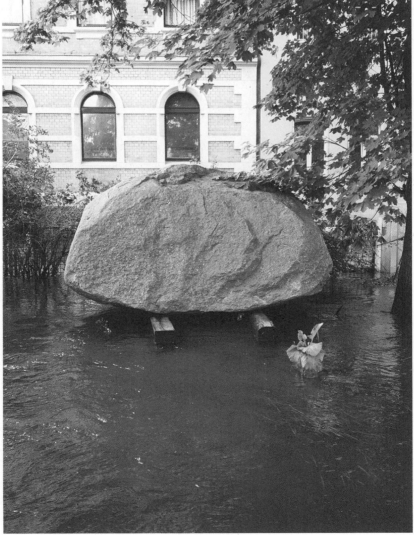

Abb. 4

Individuen agieren, doch diese Aktionen existieren im Kontext einer ganzen Reihe von strukturierten Aktionen, Interaktionen und Ressourcentransfers zwischen allen Personen, die zusammen die Struktur der Gesellschaft bilden. Soziale Strukturen gehen sehr wohl aus individuellen Handlungen hervor, da diese Handlungen individuen- und zeitübergreifend strukturiert sind, aber individuelle Handlungen finden auch im Kontext der sozialen Struktur statt, in der die Individuen existieren. So gesehen ist die soziale Struktur ein sehr abstrakter Gedanke. Es ist nichts, was wir unmittelbar erfahren. Wir sind nicht unmittelbar empfänglich für diese menschen- und zeitübergreifenden Muster. Wir können sie dennoch wahrnehmen und studieren, viele dieser Muster wurden erkannt und benannt und werden aufmerksam verfolgt: Familie, bestimmte Marken, Religion, Gesellschaft und so weiter.

Manche wurden zwar anerkannt, sind jedoch schwieriger zu definieren, so etwa »die Arbeiterklasse« oder »die Country-Club-Clique«, die keinen legalen Status haben und keine Büros oder sonstige Standorte unterhalten. Wir können allenfalls auf Individuen hinweisen, die zu den Verhaltensmustern beitragen könnten, aus denen sich die Struktur zusammensetzt. Bestimmte Strukturen sehen wir in der Regel überhaupt nicht (ohne besondere Anstrengungen oder Gedanken darauf zu verwenden), wie zum Beispiel jene Handlungsmuster, die Afroamerikanern den Zugang zum Erziehungswesen versperren oder in Unternehmen zu einer »Glasdecke« führen, die gut ausgebildete Frauen daran hindert, in Macht- und Autoritätspositionen zu gelangen. Dennoch sind auch sie Teil der sozialen Struktur, und es ist Aufgabe der Soziologen, sie aufzudecken, zu erforschen und diese Muster zu verstehen.

Individuals act, but those actions exist within the context of the full set of patterns of action, interaction, and resource transfers among all persons, all of which constitute the structure of society. Social structures do emerge from individual actions, as those actions are patterned across individuals and over time, but individual actions also occur in the context of the social structure within which the individuals exist. In this way, social structure is a very abstract idea. It is not something we experience directly. We are not directly tuned to these patterns as they occur across persons and over time. Nevertheless, we can become aware of them and study them. Many of the patterns are well recognized, named, and attended to family, certain brands, religion, society and so on.

Some are recognized, but harder to point to, such as »the working class« or »the country club set« that do not have a legal status and do not maintain offices or locations. We can only point to individuals who may contribute to the patterns of behaviour that constitute the structure. Some structures we tend not to see at all (without special effort or thought) such as the patterns of action that block access of African Americans to the education system or the patterns of actions that create the »glass ceiling« in organizations preventing qualified women from rising to positions of power and authority. Nevertheless, these too are parts of social structure and it is the job of sociologists to discover, attend to, and understand these patterns.

Auszug aus / Excerpt from:
Jan E. Stets, Peter J. Burke, »A Sociological Approach to Self and Identity«, in Mark Leary, June Price Tangney (Hg./eds.), Handbook of Self and Identity (New York/London: The Guilford Press, 2003).

Abb. 1 – 4
»The Foundling / Der Findling / De Vondeling«, 2013

Abb. 5
»The Pentagramm«, 2009
shaped canvas

all works courtesy Upstream Amsterdam

Abb. 5

Sergey Bratkov

64

Abb. 1

Vor unserem Wohnblock fand ich eines Tages einen Puppenwagen, den jemand weggeworfen hatte. Anstelle der abgefallenen Räder hatte eine liebevolle Hand runde Bierdeckel oder Glasuntersetzer angebracht. Die Deckel waren sorgsam zusammengeklebt und sahen sehr robust und langlebig aus. Ich stellte mir den Vater eines jungen Mädchens vor, wie er von der Arbeit nach Hause kam und diese kleinen Räder aus Untersetzern fertigte, die er aus einer Bar mitgenommen hatte, im fahlen Licht einer Lampe neben seiner Tochter sitzend, die ihm bei der Arbeit zusah und dabei den Atem anhielt.

In meiner frühesten Kindheit war mein Lieblingsspielzeug ein Koch aus Gummi. Er hatte rosa Wangen und trug einen weißen Hut. Ich zahnte offenbar und kaute an den Schuhen des armen Kerls herum. Der Koch konnte nicht länger auf seinen eigenen Füßen stehen. Als ich ein wenig älter war, fertigte ich ihm Krücken aus Drahtkörbchen an, die ich Champagnerflaschen entnommen hatte.

Mithilfe von Verschlüssen von Wodkaflaschen – in meiner Vorstellung Bezkozyrka-artige Mützen – wurden aus kleinen Soldaten Matrosen. Viertelliterflaschen, sogenannte »Tschekuschkas«, wurden ihrerseits mit schwarzer Gouache angemalt und so zu Mörsern umfunktioniert. Im Malkurs in der Schule fertigten wir unsere sowjetischen Comicfiguren (Krokodil Gena und Tscheburaschka) aus Bierverschlüssen an, aus leeren Bierdosen wurden Weltraumstationen.

Die Welten der Erwachsenen und Kinder lagen dicht beieinander. Wir wussten nicht, was Lego war, und hatten sowieso keine Zeit dafür, denn wir waren damit beschäftigt, den Weltraum zu erobern!

In front of my building I once found a children's toy pram that someone had thrown away. In place of the wheels, which had fallen off, some caring hands had attached round beer mats or coasters. They were glued to each other so well that each wheel seemed to be very strong and very durable. I imagined how a little girl's father, after returning home from work, had made these little wheels from the coasters he had picked up at the bar, sitting under a dim light with his daughter next to him, who would be watching her father at work and holding her breath.

In my earliest childhood my favourite toy was a cook made out of rubber. He had pink cheeks and wore a white hat. Apparently I was teething and chewed up this poor guy's shoes. The cook could no longer stand on his own feet. Having grown up a little I made him some crutches using wire from champagne bottles.

Bottle caps from vodka – in my imagination, Beskozyrka-style caps – turned little soldiers into sailors, and quarter-litre bottles, the so-called »chekushkas«, were themselves painted with black gouache to become mortars. During art classes at school we used to make our Soviet cartoon characters (Crocodile Gena and Cheburashka) out of beer bottle caps. Empty beer cans became orbital stations.

The children's and the adults' worlds were very close to each other. We did not know what Lego was, and we would not have had time for it anyway. We were busy conquering outer space!

Sergey Bratkov

Abb. 1 – 4
*Kids in Charkow«, without year
photography*

Abb. 2

Abb. 3

Abb. 4

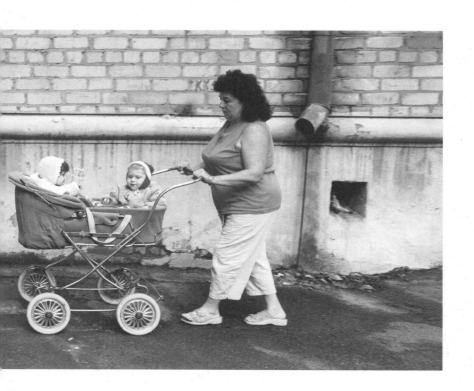

Esther Ernst

Abb. 1

Abb. 2

Abb. 3

Abb. 4

Abb. 5

Abb. 6

Abb. 7

Abb. 1 – 10
Details from two drawings
»Genesis« and »Exodus«, 2013
pencil, charcoal, ink, coloured pencil,
acrylic paint on Chinese rice paper

Esther Ernst hat sich über Monate zeichnerisch den vier verschwun-
denen Modellen der Wunderkammer des Waisenhauses angenä-
hert. Über Recherche und Lesen entstanden zwei Friese zu den in
der Bibel beschriebenen Zehn Plagen und vier zeichnerische Kon-
strukte des Verschwundenen. Diese stehen nun dem Betrachter zur
Benutzung sowie erneuten Recherche in der entstandenen künst-
lerischen Welt zur Verfügung. Begleitet werden die Ergebnisse im
Arbeitsbuch von einem Songtext der Band Metallica, mit dem Titel:
»Creeping Death«, aus dem Jahr 1983.

Esther Ernst has explored the four lost architectural models from
the orphanage's Cabinet of Wonders in a series of drawings
made over a period of several months. After extensive research and
reading she created two friezes with motifs referring to the ten
plagues described in the Bible as well as four reconstruction drawings
of the missing models. These are now available to exhibition goers
and researchers as starting points for further exploration. In the
workbook the results of Ernst's work are accompanied by the lyrics
of Metallica's song »Creeping Death«, 1983.

Sklaven	Slaves
Hebräer, geboren um zu dienen	Hebrews born to serve
Dem Pharao	The pharaoh
Beachtung	Heed
für jedes Wort zu schenken	To his every word
In Angst lebend	Live in fear
Im Glaube	Belief
An den Unbekannten	In the unknown one
Den Befreier	The deliverer
Wartend	Wait
Etwas muss getan werden	Something must be done
Vierhundert Jahre	Four hundred years
So steht es geschrieben	So let it be written
So wird es geschehen	So let it be done
Ich wurde vom Auserwählten gesandt	I'm sent here by the chosen one
So steht es geschrieben	So let it be written
So wird es geschehen	So let it be done
Den erstgeborenen Sohn des Pharaos zu töten	To kill the first-born pharaoh son
Ich bin der schleichende Tod	I'm creeping death
Nun	Now
Lassen Sie meine Leute ziehen	Let my people go
Ins Land von Gosen	Land of Goshen
Geht	Go
Ich werde mit Euch sein	I will be with thee
Der brennende Busch.	Bush of fire
Blut	Blood
Rot und stark läuft es	Running red and strong
Den Nil hinunter	Down the Nile
Plagen.	Plague
Drei Tage lang Finsternis	Darkness three days long
Hagel und Feuer	Hail to fire
So steht es geschrieben	So let it be written
So wird es geschehen	So let it be done
Ich wurde vom Auserwählten gesandt	I'm sent here by the chosen one
So steht es geschrieben	So let it be written
So wird es geschehen	So let it be done
Den erstgeborenen Sohn des Pharaos zu töten	To kill the first-born pharaoh son
Ich bin der schleichende Tod	I'm creeping death
Stirb durch meine Hand	Die by my hand
Ich krieche durchs Land	I creep across the land
Und töte den erstgeborenen Mann	Killing first-born man
Stirb durch meine Hand	Die by my hand
Ich krieche durchs Land	I creep across the land
Und töte den erstgeborenen Mann	Killing first born man
Ich	I
Herrsche über die Nacht	Rule the midnight air
Der Zerstörer	The destroyer
Geboren	Born
Bald bin ich da	I shall soon be there
Todesmesse	Deadly mass
Ich	I
Krieche über die Stufen und Böden	Creep the steps and floor
Endfinsternis	Final darkness
Blut	Blood
Tür verschmiert mit Lammblut	Lambs blood painted door
Ich gehe vorbei	I shall pass
So steht es geschrieben	So let it be written
So wird es geschehen	So let it be done
Ich wurde vom Auserwählten gesandt	I'm sent here by the chosen one
So steht es geschrieben	So let it be written
So wird es geschehen	So let it be done
Den erstgeborenen Sohn des Pharaos zu töten	To kill the first-born pharaoh son
Ich bin der schleichende Tod	I'm creeping death

Abb. 8

Abb. 9

Abb. 10

Christian Jankowski

Abb. 1

Christian Jankowski offenbart in der Installation »Neue Idee II«
sein und unser aller tägliches Scheitern an der zur Verfügung
stehenden Zeit im Verhältnis zu unseren Aufgaben. To-do list, der
Zettel, den wir täglich abends anlegen und wissen, er ist nicht
zu erfüllen und das immer weniger. Und Francke hatte noch die
Gewissheit, dass es möglich ist. Vom Aufschlag der Augen bis
zum Schließen der Augen abends im Bett. Den ganzen Tag aufzutei-
len in einen Zeitplan. Seine sogenannten Tagebücher sehen er-
staunlicherweise wie heutige Moleskineplaner aus. Ein Manager-
kalender des 18. Jahrhunderts. Jankowski thematisiert diese Ge-
wissheit und Vision der Zeitplanung heute. Ob Smartphone, Tablet,
PC, alle bieten uns Systeme, Zeit und damit Ordnung in den Griff
zu bekommen. Systeme, die in sich selbst den Untergang beinhal-
ten. Bei Jankowski ist die analoge Form zu sehen. Ein Weltbürger,
der Zettel zur Zeitplanung schreibt. Eigentlich ein anachronisti-
sches Unterfangen. Aber das macht unsere allgemeine Unzuläng-
lichkeit irgendwie wieder analog sichtbar und sympathisch. Ein
Textfragment aus den Zetteln steht nun zur Erhöhung als Leucht-
zeichen auf dem Altan der Franckeschen Stiftungen. »Neue Idee II«
War da nicht was? Internet 2.0, Software xyz 2.5, 3.7, 4 ...

Christian Jankowski's installation »Neue Idee II« addresses his and
our consistent failure to achieve what we want to do in the time
at our disposal. The visible sign of this shortcoming is the to-do
list we that scribble down every night before going to bed, already
knowing that we will not manage to get everything done. Francke,
in his day and age, could still be sure he would, scheduling his
whole day from when he got up to the moment he closed his eyes
again. His so-called »diaries« bear an uncanny resemblance to
today's Moleskine's and could be likened to 18th-century manageri-
al agendas. Jankowski questions the certainty and organisation of
time in today's world. From smartphones and tablets to computers,
we have countless tools and systems to manage time and put some
order in the world. Systems which incorporate their own decay.
Jankowski is showing their analog equivalent: the list, an essenti-
ally anachronistic undertaking for the global citizen. Yet it is
precisely this anachronism that makes our collective weakness
visible and sympathetic. An excerpt from Jankowski's lists now
stands as a neon sign on the balcony of the Francke Foundations:
»Neue Idee II« Wasn't there something there? Internet 2.0, soft-
ware xyz 2.5, 3.7, 4 ...

Es ist kein Geheimnis, dass persönliche Notizen zumeist das eindeu-
tigste Bild davon geben, was in unserem Kopf vorgeht. Fern aller
Schönfärberei, stilistischer Verfeinerungen und ordentlicher Inter-
punktion, die unser Schreiben kennzeichnen, wenn wir mit anderen
kommunizieren, sind Notizen eine gewisse Unmittelbarkeit und
Zeitnähe eigen, die dazu führen, dass sie von niemand anders als
von ihrem Autor entziffert werden können.

It is no secret that personal notes often constitute the most reliable
picture of our brain at work. Free of all the embellishments, prose
refinements and orderly punctuation that characterise our writing
when in communication with someone else, they possess a level
of immediacy and time-sensitivity that make them impossible to
decipher to all but the author.

Michele Robecchi,
zu Christian Jankowski, What I still have to take care of

Abb. 2

Via Lewandowsky

Abb. 1

Abb. 2

Abb. 3

»Anstimmen«

Via Lewandowsky hat in der Ausstellung eine 80-Kanal-Soundinstallation inszeniert. Ausgangspunkt für das Klangmaterial ist der aufgezeichnete Kammerton »a« als Gesangs- und Instrumentalton von über 80 Schülern des Musikgymnasiums Latina August Hermann Francke in Halle. Nur durch die Einstimmung auf einen gemeinsamen Ton ist ein Zusammenspiel überhaupt möglich. Der einmal angegebene Ton, von einem Musizierenden an die anderen weitergegeben und von ihnen imitiert, will die klangliche Einheit des individuellen Ausdrucks aller Beteiligten. Es entsteht ein Klangbild, das es nur so jenseits der Möglichkeiten des Einzelnen gibt.

Wie Musik im Gehirn spielt?

Noch kennen Neurowissenschaftler die Wahrheit nicht. Zumindest aber lernen wir in den letzten Jahren immer mehr darüber, wo und wie das Gehirn Musik verarbeitet. Dabei ergänzen sich Beobachtungen an Hirnversehrten und Studien mit gesunden Testpersonen, deren Gehirnaktivität mit bildgebenden Verfahren dargestellt wurde. Eine große Überraschung war, dass im Gehirn offenbar kein spezielles Musikzentrum existiert. Wenn der Mensch Musik hört oder ausübt, sind etliche, weit verteilte Areale aktiv, auch solche, die sich normalerweise mit anderen kognitiven Aufgaben befassen. Wie sich außerdem herausstellte, ändern sich die aktiven Bereiche abhängig von Erfahrung und musikalischer Betätigung. Bei der geringen Zahl der Hörzellen ist das besonders erstaunlich. Kein anderes Sinnesorgan benutzt so wenige Sinneszellen wie das Ohr. Im Auge sitzen rund 100 Millionen Lichtrezeptoren. Die Haarzellen im Innenohr kommen lediglich auf etwa 3500. Doch das genügt, damit das Gehirn sich verändert, sodass es schon nach kurzen Musikübungen künftig mit musikalischen Eindrücken anders umgeht. In dieser Hinsicht sind wir bemerkenswert anpassungsfähig – unser Gehirn ist für Musik auffallend plastisch.

Wenig ist noch darüber bekannt, wie Musik Emotionen auslöst. Pionierforschung auf dem Gebiet leistete Anfang der 1990er Jahre der Musikpsychologe John A. Sloboda von der Keele University in Staffordshire (England). Vier von fünf befragten Erwachsenen kannten aus eigenem Erleben, dass Musik sie stark erregte oder erschütterte, dass sie Schauder, Lachen oder Tränen hervorrief. Forscher spielten Versuchspersonen Musikstücke vor, die vermeintlich Freude, Traurigkeit, Angst oder Spannung ausdrücken. Zugleich maßen sie unter anderem Herzschlag, Blutdruck und Atmung. Und wirklich zeigten die Teilnehmer, je nach Kategorie, andere körperliche Reaktionen, aber bei derselben Kategorie jeweils ein ähnliches Muster.

Viel Beachtung fand eine Studie von Blood und Zatorre an Musikern über das Hochgefühl beim Musikhören. In solchen Momenten glich deren Gehirnaktivität teilweise dem Zustand im Zusammenhang mit gutem Essen, sexueller Betätigung oder auch Drogenkonsum. Die Freude, die Musik geben kann, aktiviert einige derselben Schaltkreise des sogenannten Belohnungssystems unseres Gehirns.

All diese Befunde weisen auf eine biologische Grundlage für Musik hin. Das Gehirn scheint darauf angelegt zu sein, sich mit Melodien, Rhythmen und Klängen zu befassen und Emotionen auszulösen. Eine Reihe von Hirnregionen beteiligt sich an der Verarbeitung, wobei jede spezielle Aufgaben übernimmt – so viel kristallisiert sich bereits jetzt heraus. Dass Musikergehirne anscheinend zusätzliche Spezialisierungen aufweisen, insbesondere dass sich einige Strukturen größer als normal ausprägen, ist nicht zuletzt für die Lernforschung aufschlussreich. Beim Erlernen von Tönen und Klängen wird das Gehirn neu gestimmt. Dann verschieben einzelne Neuronen ihren Antwortbereich, und insgesamt reagieren bei wichtigen Klangereignissen mehr Zellen der Hirnrinde. Die Hirnforschung wird dazu beitragen, mehr über die Musik selbst zu erfahren – auch darüber, wie viele Facetten sie hat und warum es Musik gibt.

Textauszüge von / Text extracts from:
Norman M. Weinberger, Spektrum der Wissenschaft, 2005

Abb. 1 – 4
Musikgymnasium Latina
August Hermann Francke, Halle«, 2013
photographs by Via Lewandowsy

Abb. 4

»Anstimmen«

Via Lewandowsky has staged an 80-channel sound-installation in
the exhibition. The starting point for his work was a recording
of the so-called standard or concert pitch A used as tuning pitch
by the 80 singers and musicians of the Latina August Hermann
Francke Music Gymnasium in Halle. Playing together only becomes
possible when all are attuned to the same note. This note, when
transmitted from one singer to the others and imitated by them,
strives to achieve the aural unity of all participants. This results in
an acoustic pattern that exists only beyond the individual.

Music and the Brain

Neuroscientists don't yet have the ultimate answers. But in recent
years we have begun to gain a firmer understanding of where
and how music is processed in the brain, which should lay a foun-
dation for answering evolutionary questions. Collectively, studies
of patients with brain injuries and imaging of healthy individuals
have unexpectedly uncovered no specialized brain »center« for
music. Rather, music engages many areas distributed throughout
the brain, including those that are normally involved in other kinds
of cognition. The active areas vary with the person's individual
experiences and musical training. The ear has the fewest sensory
cells of any sensory organ – 3,500 inner hair cells occupy the ear
versus 100 million photoreceptors in the eye. Yet our mental response
to music is remarkably adaptable; even a little study can »retune«
the way the brain handles musical inputs.

Little is known still about how music evokes emotional reactions. Pioneering work in 1991 by John A. Sloboda of Keele University in England revealed that more than 80 percent of sampled adults reported physical responses to music, including thrills, laughter or tears. Scientists recorded a heart rate, blood pressure, respiration and other physiological measures during the presentation of various pieces that were considered to express happiness, sadness, fear or tension. Each type of music elicited a different but consistent pattern of physiological change across subjects.

Another renowned study by Blood and Zatorre scanned the brains of musicians who had chills of euphoria when listening to music. They found that music activated some of the same reward systems that are stimulated by food, sex and addictive drugs.

Overall, findings to date indicate that music has a biological basis and that the brain has a functional organization for music. It seems fairly clear that many brain regions participate in specific aspects of music processing, whether supporting perception such as apprehending a melody, rhythms and tones or evoking emotional reactions. Musicians appear to have additional specializations, particularly hyperdevelopment of some brain structures. These effects demonstrate that learning retunes the brain, increasing both the responses of individual cells and the number of cells that react strongly to sounds that become important to an individual. As research on music and the brain continues, we can anticipate a greater understanding not only about music and its reasons for existence but also about how multifaceted it really is.

Gabriel Machemer

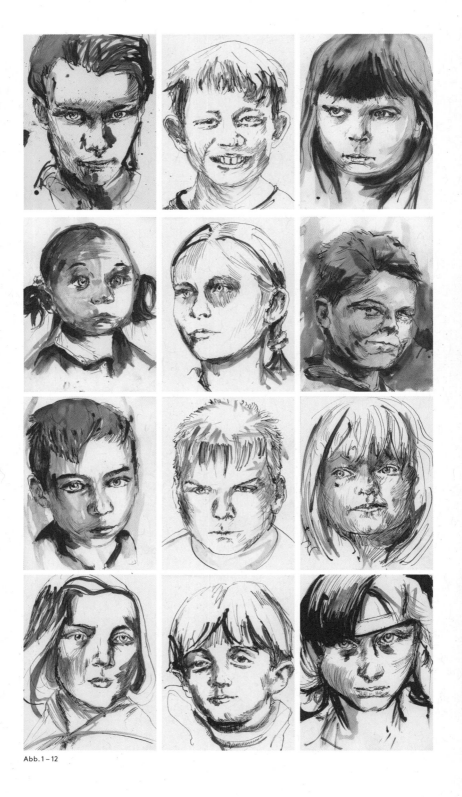

Abb. 1 – 12

Gabriel Machemer wird über sechs Wochen vom Beginn der Ausstellung an in der Innenstadt Halles, direkt an der Marktkirche, ein fiktives Porträtatelier betreiben. Grundlage dafür sind die Aufzeichnungen über Schüler des Waisenhauses im 18. Jahrhundert. »Man hatte von ihm gute Hoffnung ...« eine Archivalie, die 1998 veröffentlicht wurde.

Starting with the opening of the exhibition Gabriel Machemer will run a fictional portrait studio for six weeks next to the Marktkirche, in the centre of Halle. The starting point for his work are the student portraits from the 18th-century records of the orphanage published in 1998 as »The Album of Orphans« in the Francke Foundations 1695 – 1749.

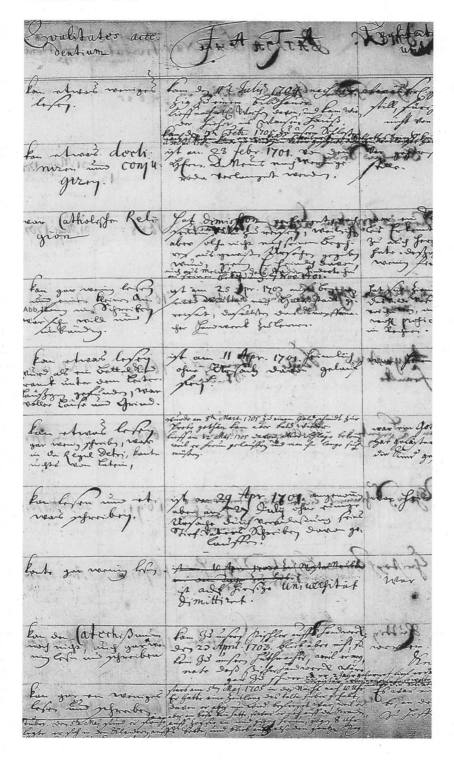

Abb. 1 – 12, 14 – 49
»Fictional Portraits of children from the orphanage«, 2013 drawings

Abb. 13
Das Waisenalbum der Franckeschen Stiftungen 1695 – 1749, Detail aus dem Original

The Orphanage album of the Francke Foundations 1695 – 1749, Detail of the original

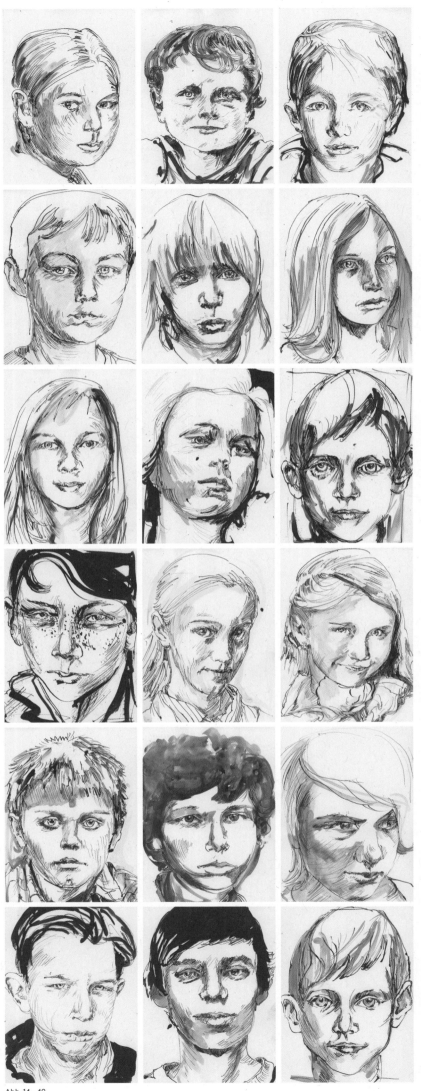

Abb. 14 – 49

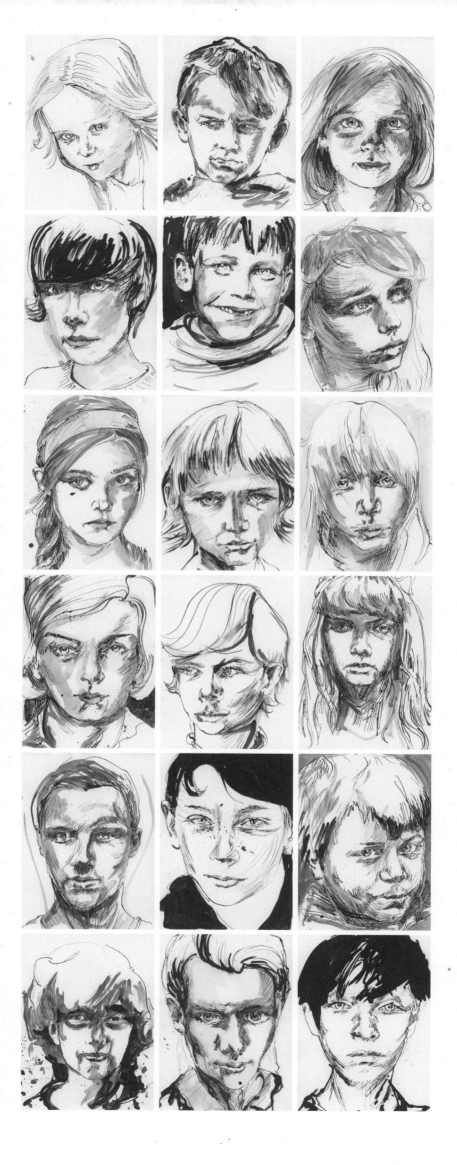

Christian Niccoli

84

Abb. 1 – 3

Christian Niccoli dreht äußerst stringente und knappe Filme. Zu der Ausstellung Gewissheit.Vision haben wir drei Filme ausgesucht, die zum ersten Mal in dieser Dichte und diesem Zusammenhang gezeigt werden. Die neu erarbeitete Installation der Videoarbeiten wird die Bedeutung der Filme zu dem Gegenwärtigen des Themas der Ausstellung hervorheben und verdichten.

»Die kollektive Last«

Dieses Video erzählt auf metaphorische und abstrakte Weise, wie sich einzelne Individuen – die sich gegenseitig nicht kennen – gemeinsam gegen die Last der Verzweiflung und des Leidens stemmen. Sie teilen also ein kollektives Leid.

»Ohne Titel«

Dieses Videoloop erzählt auf metaphorische Weise die Komplexität des menschlichen Zusammenseins und des gemeinsamen Aufeinanderbauens. Die fünf Figuren stehen gemeinsam auf einem Rola-Bola, einem Balancegerät, das man aus dem Zirkus kennt. Die Mitglieder müssen sich völlig aufeinander abstimmen und verlassen, damit die Konstruktion nicht stürzt. Jeder ist in seinen Bewegungen für den Anderen mitverantwortlich.

Christian Niccoli makes extremely compelling and concise films. For the exhibition »Certainty.Vision« we have selected three films to be shown together for the first time in this context and in such close proximity. The fresh constellation constituted by the installation of these video works will emphasize and lyrically condense the contemporary significance of the theme of this exhibition.

»The Collective Weight«

This video shows metaphorically and abstractly how individuals – who do not know one another – come together to relieve the burden of doubt and suffering. Thus they share a collective sorrow.

»Untitled«

This video loop metaphorically displays the complexity of human interaction and how we collectively count on each other. The five figures stand together on a rola bola, a kind of balance board familiar from the circus. The participants have to work together and to trust each other absolutely, otherwise the structure will topple. In his motions, each individual is responsible for all the others.

Abb. 1 – 3
»Ohne Titel«, 2011
video, 0:45 min., loop

Abb. 4
»Die kollektive Last«, 2011
video installation, 2:30 min.

Abb. 4

Serkan Özkaya

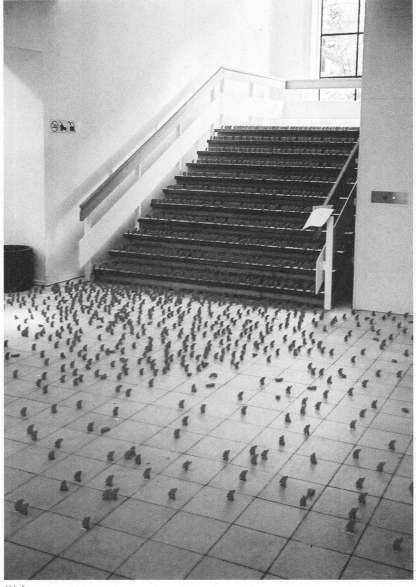

Abb. 1

Die Arbeit Serkan Özkaya's hat in den letzten Jahren unverhoffte
Aktualität erlangt. Im Jahr 2001 zum ersten Mal in Istanbul in
einem sozialistischen Club gezeigt und dann an unterschiedlichen
Ausstellungsorten präsentiert, steht sie nun in Halle. An einem
sehr konkreten Ort der proletarischen Massenbewegung. Aus den
Räumen sieht man über eine avantgardistische Hochstraße hin-
aus eine der großen Visionen der DDR. Eine sozialistische Großstadt
für die Arbeiterklasse. Die sozialistische Vision ging unter mit
den Demonstrationen der Massen in Leipzig, dreißig Kilometer von
Halle entfernt. Die Visionen der jetzigen Massenbewegungen
sind flexibel wie die Figuren Özkaya's. Die Gewissheiten werden
durch die Versammlungen der Massen schwammig. Eine offene
Frage, gestellt in Schaumstoff, an einem historischen Ort. Die
Besucher sind eingeladen über die Massen zu gehen oder sich auf
sie zu legen. Diese federn aber danach zurück. Es zeigt das Un-
zerstörbare der Massen, ihre Widerstandsfähigkeit und kollektive
Macht. Ein Element von Unzerstörbarkeit stellt sich ein. So wie
die Plastikwolken in den Weltmeeren.

Serkan Ozkaya's work »Proletarians of all Countries« have become
more topical than ever in recent years. Shown for the first time in
2001 in a Socialist Club in Istanbul and subsequently presented
in various museums and galleries, it can now be seen in Halle, in a
very concrete historic place of a proletarian mass movement. From
the windows of the exhibition space, looking beyond an avant-
garde flyover, visitors see one of the great visions of the GDR: a
socialist metropolis for the working class. A vision that foundered
with the mass demonstrations in Leipzig, a mere thirty kilome-
tres from Halle. The visions of today's mass movements are as
flexible as Ozkaya's foam figures; when masses assemble, certitu-
des falter. Ozkaya's work asks an unresolved question in a his-
toric place. Visitors are encouraged to walk over or lay down on the
masses, but they bounce back, evidencing their indestructibility,
resilience and collective might – like the clouds of plastic floating
on the oceans of the world.

Abb. 1–4
»Proletarier aller Länder ...«, 2001–2013
installation, different places,
photographs by Serkan Ozkaya

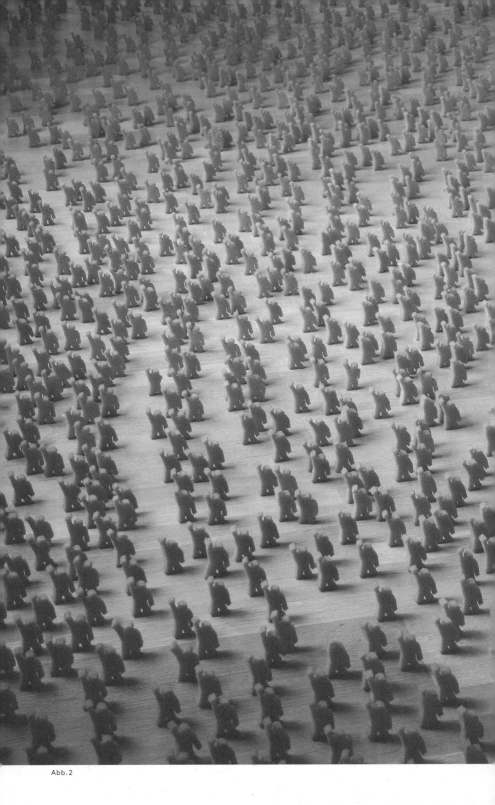

Abb. 2

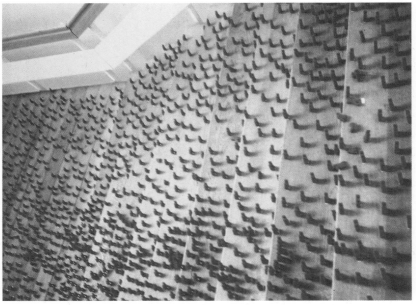

Abb. 3

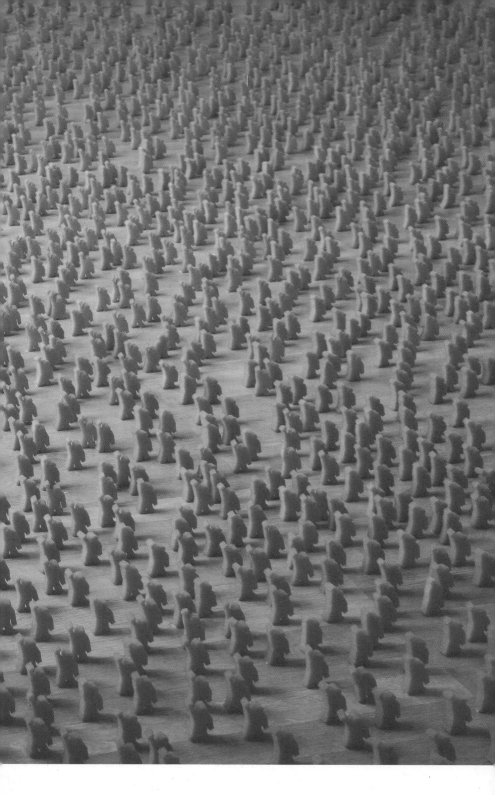

Abb. 4

eL Seed

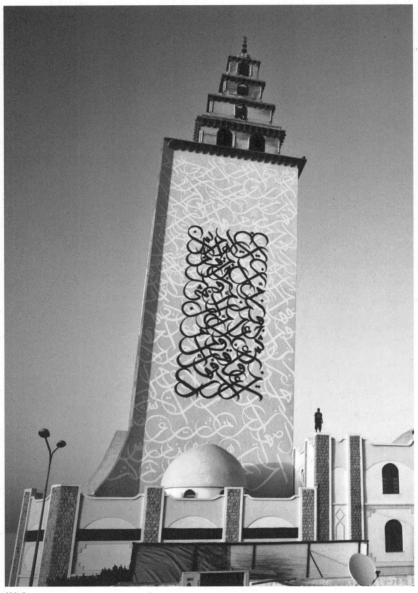

Abb. 1

eL Seed wurde in einer tunesischen Familie in Frankreich geboren und wuchs in den Suburbs von Paris auf. Er sprach den tunesischen Dialekt, lernte aber nicht Hocharabisch zu lesen oder zu schreiben. Als Teenager entdeckte er sein Interesse an seinen tunesischen Wurzeln. Seine Kunst wurde in den Straßen von Paris geboren und jetzt ist sie präsent auf Wänden auf allen Kontinenten. Durch die Einbeziehung von Elementen des Graffiti und der arabischen kalligraphischen Traditionen, kam eL Seed zu einem einzigartigen Stil der sogenannten Calligraffiti. Er verwendet eine komplizierte Zusammensetzung der Elemente, um nicht nur auf die Worte und ihre Bedeutung zu verweisen, sondern auch um Bewegung zu erzeugen, um so den Betrachter in einen anderen Zustand des Geistes zu locken.

In Interviews nennt eL Seed die Revolution von 2011 in Tunesien als einen wichtigen Faktor für die Öffnung des politischen Raumes, um alternative Formen des Ausdrucks zu gewinnen. »Die Revolution hat die Menschen zu mehr Kreativität bewegt, vor der sie vorher Angst hatten. Und jetzt nutzen sie die größere Freiheit«. Er schuf sein erstes großen Wandbild ein Jahr nach dem Beginn der Revolution in Tunesien, in der Stadt Kairouan. Dieses Wandbild war der kalligraphischen Darstellung einer Passage aus einem tunesischen Gedicht von Abu al-Qasim al-Husayfi gewidmet, die sich gegen Tyrannei und Ungerechtigkeit richtet.

Sein umstrittenstes Projekt war im Jahr 2012 die Bemalung eines Minaretts der Moschee Jara in der südtunesischen Stadt Gabes. Über das Projekt, erklärte eL Seed: »Mein Ziel war es, Menschen zusammenzubringen, darum wählte ich diese Worte aus dem Koran. Ich mag Graffiti, weil es Kunst zu allen bringt. Ich mag die Tatsache der Demokratisierung der Technik. Ich hoffe, es wird andere Menschen begeistern und inspirieren, verrückte Projekte zu tun und keine Angst zu haben.«

Für die Ausstellung »Gewissheit. Vision« in Halle, wird eL Seed eine Intervention an zwei großen Fassaden von 70er Jahre Bauten vornehmen.

Born to a Tunisian family in France in 1981, eL Seed grew up speaking only the Tunisian dialect, and did not learn to read or write standard Arabic until his teens, when discovered a renewed interest in his Tunisian roots. His art was born on the streets of Paris, and now adorns walls across every continent. Incorporating elements of both the graffiti and Arabic calligraphic traditions, eL Seed is known for his unique style of calligraphy, which uses intricate composition to call not only on the words and their meaning, but also on their movement, to lure the viewer into a different state of mind.

eL Seed cites the 2011 revolution in Tunisia as a major factor in the opening of political space to alternate forms of expression. »The revolution pushed people to be more creative because before they were scared – and now they have more freedom.« He created his first large-scale mural one year after the beginning of the Tunisian revolution, in the city of Kairouan. This mural was a calligraphic representation of a passage from a Tunisian poem by Abu al-Qasim al-Husayfi dedicated to those struggling against tyranny and injustice.

His most controversial project was the 2012 painting of a minaret of the Jara Mosque in the southern Tunisian city of Gabes. About the project, eL Seed explained, »my goal was to bring people together, which is why I chose these words from the Quran. I like graffiti because it brings art to everyone. I like the fact of democratizing art. I hope it will inspire other people to do crazy projects and not to be scared«.

eL Seed will make in Halle for the exhibition »certainty. vision« a intervention on two large walls of buildings of the 70s.

Abb. 1
Jara Mosque, Gabes, Tunesia, 2012

Abb. 2 – 8
Calligraffitis, different places, 2008 – 2013

Abb. 2

Abb. 3

Abb. 4

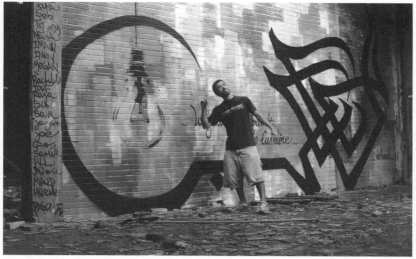

Abb. 5

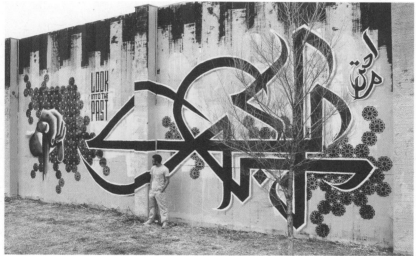

Abb. 6

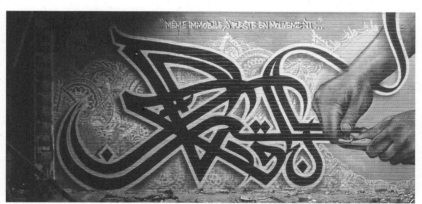

Abb. 7

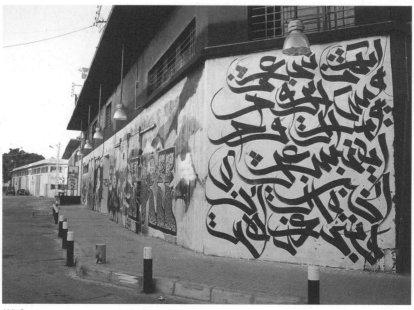

Abb. 8

Lebensläufe / Biographies

Sibylle Anderl
geboren / born 1981
ist eine deutsche Astrophysikerin und Philosophin
is a German astrophysicist and philosopher
blogs.faz.net/planckton/author/sibylle-anderl/

Manfred von Hellermann
geboren / born 1944
deutscher Kernfusionsphysiker
is a German nuclear fusion physicist
www.dradio.de/dkultur/sendungen/kalenderblatt/1598574/

Jochen Hörisch
geboren / born 1951
ist ein deutscher Literatur- und Medienwissenschaftler
is a German literature and media scholar
www.de.wikipedia.org/wiki/Jochen_Hörisch

Karin Kneissl
geboren / born 1965
ist eine österreichische Publizistin und Energieanalystin
is an Austrian publicist and energy analyst
www.de.wikipedia.org/wiki/Karin_Kneissl

Helmut Obst
geboren / born 1940
ist ein deutscher Religionswissenschaftler
is a German religious scholar
www.de.wikipedia.org/wiki/Helmut_Obst

Philipp Oswalt
geboren / born 1964
ist ein deutscher Architekt und Direktor des Bauhaus Dessau
is a German architect and Director of Bauhaus Dessau
www.bauhaus-dessau.de/phillipp-oswalt.html
www.oswalt.de

Günther Reimann
geboren / born 1904
war ein deutsch-amerikanischer, marxistisch orientierter
Ökonom und Journalist
was a German-American Marxist economist and journalist
www.de.wikipedia.org/wiki/Günter_Reimann

Jorinde Voigt
geboren / born 1977
ist eine deutsche Künstlerin
is a German artist
www.jorindevoigt.com
www.de.wikipedia.org/wiki/Jorinde_Voigt

Websites, Stand: 09/2013

Adela Babanova

geboren 1980 in Prag, lebt und arbeitet in Prag
born 1982 in Prague, lives and works in Prague
ist eine tschechische Videokünstlerin
is a Czech video artist
www.jirisvestka.com/artist-detail/adela-babanova

William Basinski

geboren 1958 in Houston, Texas, lebt und arbeitet in New York
born 1958 in Houston, Texas, lives and works in New York
ist ein amerikanischer Klang- und Videokünstler
is an American sound and video artist
www.mmlxii.com
www.de.wikipedia.org/wiki/William_Basinski

Marc Bijl

geboren 1970 in Leerdam, Niederlande
lebt und arbeitet in Berlin und Rotterdam
born 1970 in Leerdam, Netherlands,
lives and works in Berlin and Rotterdam
ist ein holländischer Aktionskünstler und Musiker
is a Dutch performance artist and musician
www.thebreedersystem.com/artists/marc-bijl-artist-page/

Sergey Bratkov

geboren 1960 in Charkov, lebt und arbeitet in Moskau
born 1960 in Charkov, lives and works in Moscow
ist ein russischer Fotograf
is a Russian photographer
www.reginagallery.com/artists/bratkov

Esther Ernst

geboren 1977 in Basel, lebt in Basel und Berlin
born 1977 in Basel, lives in Basel and Berlin
ist eine Schweizer Künstlerin
is a Swiss artist
www.esther-ernst.com

Christian Jankowski

geboren 1968 in Göttingen, lebt und arbeitet in Berlin
born 1968 in Göttingen, lives and works in Berlin
ist ein deutscher Aktionskünstler
is a German performance artist
www.de.wikipedia.org/wiki/Christian_Jankowski

Via Lewandowsky

geboren 1963 in Dresden, lebt und arbeitet in Berlin
born 1963 in Dresden, lives and works in Berlin
ist ein deutscher Installations- und Klangkünstler
is a German installation and sound artist
www.de.wikipedia.org/wiki/Via_Lewandowsky

Gabriel Machemer

geboren 1977 in Wolfen, lebt und arbeitet in Halle
born 1977 in Wolfen, lives and works in Halle
ist ein deutscher Schriftsteller, Künstler und Clubbetreiber
is a German writer, artist and club owner
www.de.wikipedia.org/wiki/Gabriel_Machemer
www.huehnermanhattan.de.tl

Christian Niccoli

geboren 1976 in Bolzano, Südtirol, lebt und arbeitet in Berlin
born in Bolzano, South Tyrol, lives and works in Berlin
ist ein italienischer Videokünstler
is an Italian video artist
www.christianniccoli.com

Serkan Özkaya

geboren 1973 in Istanbul, lebt und arbeitet in New York und Istanbul
born 1973 in Istanbul, lives and works in New York and Istanbul
ist ein türkischer Aktionskünstler
is a Turkish performance artist
www.en.wikipedia.org/wiki/Serkan_Özkaya
www.serkanozkaya.com/p_prolet.html

eL Seed

geboren 1981 in Le Chesnay, Frankreich, lebt in Montreal
born 1981 in Le Chesnay, France, lives in Montreal
ist ein internationaler Streetartkünstler
is an international street artist
www.elseed-art.com
www.elseedindoha.com/post/38938676980/el-seed-biography

Websites, Stand: 09/2013

Seite 2—3, 102—103
Street-Art-Action, Bangalore, Moritz Götze / Luca Di Maggio, 2013
Fotografien / Photographs: Paula Götze

Impressum
Colophon

Der Katalog erscheint anlässlich der Ausstellung
»GEWISSHEIT. VISION – Francke von heute aus gesehen«

Internationale Kunstausstellung der Franckeschen Stiftungen
vom 22.09.2013 bis 23.03.2014

Die Internationale Kunstausstellung ist Teil des Jubiläums-
programms »Vision und Gewissheit. Franckes Ideen 2013«,
das unter der Schirmherrschaft des Bundespräsidenten steht.

Kataloge der Franckeschen Stiftungen 30

Für die Ausstellungseröffnung wird eine Sonderedition des Kataloges durch
die Buchkünstlerin Friederike von Hellermann gefertigt. 50 Exemplare.

Im Auftrag der Franckeschen Stiftungen herausgegeben von
Moritz Götze und Peter Lang

Konzeption der Ausstellung, Ausstellungsgestaltung und Realisierung
Moritz Götze und Peter Lang

Projektkoordination für die Franckeschen Stiftungen
Penelope Willard

Wissenschaftliche Begleitung
Holger Zaunstöck

Ausstellungsbüro
Claus Veltmann (Leitung)

Technik
Hans-Jürgen Spetzler

Kataloggestaltung
Tobias Jacob

Öffentlichkeitsarbeit
Kerstin Heldt (Leitung)
Friederike Lippold

Katalogbeiträge
Die Katalogbeiträge sind namentlich gekennzeichnet.

Redaktion und Texte
Peter Lang

Gesamtherstellung
optimal media GmbH, Röbel / Müritz

Lektorat / Korrektur
Mechthild Röhl
Wieland Berg

Übersetzung
Nine Eglantine Yamamoto-Masson
Ian Thomas Fleishman
Boris Kremer

Gestaltung Internetseite
Abigail Smith
www.verbalvisu.al

Mix, Mastering Interviews
Henk Heuer

Transkription der Interviews
Brigitte Große-Honebrink

Public Relations, Berlin
Tina Sauerländer
Corina Prins
Anne-Christine Zdunek
www.kunstundhelden.de

Alle Rechte der Übersetzung, Mikro-
verfilmung, Speicherung und Verar-
beitung in elektronischen Systemen,
sonstigen Vervielfältigungen und
der Verbreitung durch Print- und
elektronische Medien vorbehalten.

Bibliografische Information der
Deutschen Nationalbibliothek:
Die Deutsche Nationalbibliothek
verzeichnet diese Publikation in der
Deutschen Nationalbibliografie;
detaillierte bibliografische Daten
sind im Internet über
http://dnb.d-nb.de abrufbar.

Bibliographic information published
by the Deutsche Nationalbibliothek:
The Deutsche Nationalbibliothek
lists this publication in the Deutsche
Nationalbibliografie; detailed bib-
liographic data are available in the
Internet at http://dnb.d-nb.de.

© 2013 für den Katalog:
Verlag der Franckeschen Stiftungen
© 2013 für die Fotografien und Bilder:
gemäß Bildnachweis
© 2013 für die Texte: die Autoren

Verlag der Franckeschen Stiftungen
zu Halle 2013
www.francke-halle.de
www.harrassowitz-verlag.de

ISBN 978-3-447-10007-6

Gefördert aus Mitteln des Beauf-
tragten der Bundesregierung für
Kultur und Medien und aus Mitteln
des Landes Sachsen-Anhalt.

Funded by the German Federal
Cultural Foundation

Gefördert durch die

SACHSEN-ANHALT
Kultusministerium

Mit freundlicher Unterstützung von